다짜고짜
오일 파스텔

조용한 오리와
오일파스텔

다짜고짜 **오일파스텔**

조용한 오리와 오일파스텔

초판 발행 · 2021년 8월 25일

지은이 김지은
펴낸이 이강실
펴낸곳 도서출판 큰그림
등 록 제2018-000090호
주 소 서울시 마포구 양화로 133 서교타워 1703호
전 화 02-849-5069
문 자 010-6448-5069
팩 스 02-6004-5970
이메일 big_picture_41@naver.com

교정 교열 김선미
디자인 예다움
인쇄와 제본 미래피앤피

가격 13,000원
ISBN 979-11-90976-06-0 13650

다짜고짜
오일 파스텔

조용한 오리와
오일파스텔

김지은 지음

처음부터 차근차근 **기초 다지기**

도서
출판 큰그림

프/롤/로/그

안녕하세요? 좋아하는 것들을 즐겁게 그림으로 담아내는 작가 조용한 오리 김지은입니다.

'오늘은 오일파스텔'에 이어 두 번째 오일파스텔 책으로 여러분을 다시 만나게 되어 정말 기뻐요. 그동안 저는 언제나처럼 매일 그림을 그리며 독자님들을 다시 만날 날을 손꼽아 기다려 왔답니다.

취미로 그림을 그려 보고 싶은데 수많은 미술 재료들 속에서 어떤 도구를 선택해야 할지 막막하셨나요?

그렇다면 오일파스텔을 한번 선택해 보세요!

오일파스텔은 크레파스와 같은 재료이기 때문에 누구에게나 익숙해서, 그림을 배운 적이 없더라도 부담 없이 도전해 볼 만한 참 매력적인 미술도구랍니다.

이 책에서는 처음 그림을 그리는 분들, 오일파스텔이라는 재료가 처음인 분들도 쉽게 따라할 수 있도록 저만의 꿀팁들을 하나부터 열까지 가득 담았어요.

간단하게 완성할 수 있는 쉬운 그림들부터 종이 한 장을 꽉 채워 완성하는 풍경화까지 오일파스텔로 표현할 수 있는 다양한 그림들을 자세한

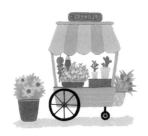

설명과 함께 알차게 소개합니다.

어릴 적 크레파스로 자유롭게 그림을 그리던 기억을 떠올리며, 다시 한
번 오일파스텔 드로잉을 시작해 볼까요?

기초부터 차근차근 연습하고, 책을 따라 천천히 작은 종이를 채워 나가
다 보면 내 손으로 그림 한 장을 완성했다는 성취감이 찾아올 거예요.

책의 그림과 너무 똑같이 완성하려고 애쓰지 않아도 괜찮아요. 고양이
의 무늬를 다르게 그려 봐도 좋고, 건물의 색과 구조를 마음껏 디자인해
봐도 좋아요. 내가 좋아하는 스타일로 바꿔 그리며 나만의 개성을 담아
완성하다 보면 또 다른 재미를 느낄 수 있을 거에요.

이 책을 통해 누구나 쉽고 재미있게 그림을 그리며 소소한 행복을 발견
하길 바라요. 감사합니다.

CONTENTS

준비 운동

오일파스텔
사물 그리기

Part 1

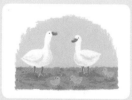

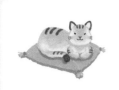
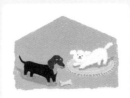
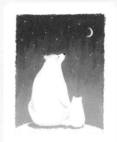
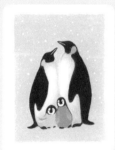
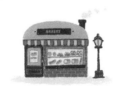
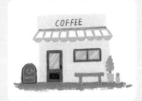
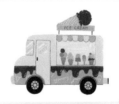

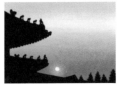
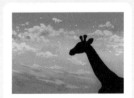

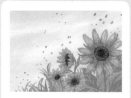
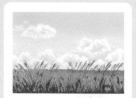
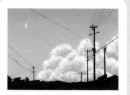
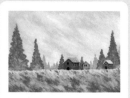

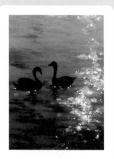

 색상표(Color Code)

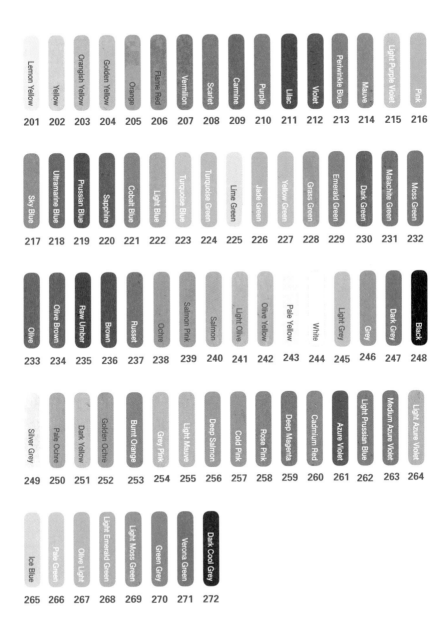

201	202	203	204	205	206	207	208	209	210	211	212	213	214	215	216
Lemon Yellow	Yellow	Orangish Yellow	Golden Yellow	Orange	Flame Red	Vermilion	Scarlet	Carmine	Purple	Lilac	Violet	Periwinkle Blue	Mauve	Light Purple Violet	Pink

217	218	219	220	221	222	223	224	225	226	227	228	229	230	231	232
Sky Blue	Ultramarine Blue	Prussian Blue	Sapphire	Cobalt Blue	Light Blue	Turquoise Green	Turquoise Blue	Lime Green	Jade Green	Yellow Green	Grass Green	Emerald Green	Dark Green	Malachite Green	Moss Green

233	234	235	236	237	238	239	240	241	242	243	244	245	246	247	248
Olive	Olive Brown	Raw Umber	Brown	Russet	Ochre	Salmon Pink	Salmon	Light Olive	Olive Yellow	Pale Yellow	White	Light Grey	Grey	Dark Grey	Black

249	250	251	252	253	254	255	256	257	258	259	260	261	262	263	264
Silver Grey	Pale Ochre	Dark Yellow	Golden Ochre	Burnt Orange	Grey Pink	Light Mauve	Deep Salmon	Cold Pink	Rose Pink	Deep Magenta	Cadmium Red	Azure Violet	Light Prussian Blue	Medium Azure Violet	Light Azure Violet

265	266	267	268	269	270	271	272
Ice Blue	Pale Green	Olive Light	Light Emerald Green	Light Moss Green	Green Grey	Verona Green	Dark Cool Grey

오일파스텔 드로잉 도구

오일파스텔

오일파스텔은 흔하게 크레파스라고 부르는 재료와 같아요. 이 책에서 사용한 '문교 전문가용 소프트 오일파스텔 72색'은 가격이 저렴하면서도 부드럽고 발림성이 좋은 제품입니다. 되도록이면 색이 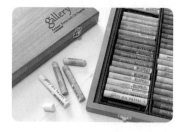 다양한 72색을 구비해 놓는 게 좋습니다. 오일파스텔은 색을 자유롭게 섞어 쓸 수 있는 물감과는 달리 색을 섞는 것에 한계가 있어 색이 다양할수록 더욱 쉽고 색감이 예쁜 그림을 그려 낼 수 있기 때문이에요.

종이

오일파스텔은 문구점에서 흔히 파는 스케치북이나 도화지에도 무척 잘 그려지는 재료입니다. 다만 A4용지처럼 종이가 너무 얇으면 오일파스텔을 칠할 때에 구겨지거나 찢어지기 쉬우니 180g 이상의 종이를 사용하는 것이 좋아요.

처음 시작하는 입문자에게는 A5(15x21cm) 정도의 크기에 그리는 것을 추천합니다. 너무 크지도, 작지도 않은 크기라 부담스럽지 않을 거예요. 이 책에서는 파브리아노 아카데미아 스케치북 200g을 사용하였습니다.

유성 색연필

검은색 색연필은 전봇대나 나무의 실루엣, 건물의 창문 등 뭉툭한 오일파스텔로 표현하기 어려운 섬세한 부분들을 그릴

때에 사용합니다. 흰색 색연필은 오일파스텔을 긁어내며 밝은 부분을 묘사할 수 있어요. 이 책에서는 프리즈마 유성 색연필을 사용했습니다.

블렌딩 도구

찰필 : 종이 따위를 단단하게 말아 연필 모양으로 만든 재료입니다. 오일파스텔을 넓게 칠한 후 손으로 문지르는 대신 찰필을 비스듬하게 눕혀 문질러 블렌딩을 할 수 있어요. 또 뾰족한 앞부분으로 좁은 부분의 섬세한 묘사도 가능합니다. 사용 후 더러워진 찰필의 끝부분은 사포에 갈거나 칼로 깎아 다시 사용해요.

면봉 : 찰필과 비슷한 블렌딩 역할을 하는 면봉은 끝이 둥글기 때문에 부드러운 구름을 표현할 때나, 손가락으로 문지르기엔 좁은 배경을 블렌딩 할 때에 효과적으로 사용할 수 있어요.

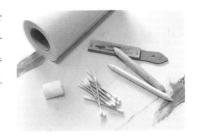

키친타월 : 배경을 부드럽게 그러데이션 할 때 자주 사용합니다. 휴지는 얇아서 잘 찢어지니 키친타월을 여러 번 단단하게 접어 사용하세요. 손가락으로 문지를 때보다 조금 더 부드러운 색감과 수채화처럼 매끄러운 질감으로 표현됩니다.

마스킹 테이프

그림을 그리기 전 종이의 테두리에 마스킹 테이프를 붙여 책상이나 클립보드에 고정하고 그리는 용도입니다. 그림을 완성한 후 떼어 내면 테두리도 깔끔하게 마무리할 수 있어요. 마스킹 테이프의 접착력이 너무 강하면 떼어 낼 때 종이가 찢어질 수 있으니 다른 곳에 붙였다 떼어 접착력을 약하게 한 후 붙여주면 좋아요.

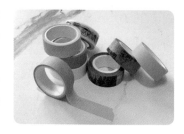

화이트 마카펜

오일파스텔 그림을 완성한 후 마지막 단계에서 달과 별, 반짝이는 물결 등 선명하게 포인트를 줄 부분에 사용하는 재료입니다. 오일파스텔 위에 힘을 주어 그리면 펜촉이 막혀 잘 나오지 않으니 잉크를 종이 위에 얹는다는 느낌으로 손에 힘을 빼고 살살 그려 주세요. 책에서는 흰색 포스카 마카 1M을 사용했습니다. 다른 흰색 젤펜이나 수정액으로 대체하여 그릴 수도 있습니다.

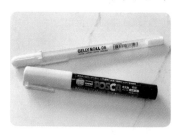

오일파스텔 드로잉
이것이 궁금하다!

1. 종이의 종류에 대해서

제가 오일파스텔로 그림을 그리면서 제일 많이 받는 질문 중 하나예요. 사실 오일파스텔은 정말로 어느 종이에도 잘 그려지는 마법 같은 재료입니다. 문구점에서 흔히 파는 스케치북에도 선명히 발색되고 블렌딩도 잘 되니, 처음에는 가까운 곳에서 접하기 쉬운 종이에 연습해 보세요. 그 후에는 두께와 질감이 다양한 종이들이 시중에 많으니, 여러 종이를 다양하게 구입하여 써 보는 것도 오일파스텔 드로잉을 하며 경험할 수 있는 하나의 재미입니다. 서서히 자신의 취향에 맞는 종이를 선택해 보시길 바라요.

제가 자주 사용하는 종이는 '파브리아노 아카데미아 스케치북 A5 200g'과 '파브리아노 포스트카드 A6 250g'입니다. 낱장으로 뜯어서 사용하기 편리하고 가격대도 합리적이에요.

2. 종이가 상하지 않게 마스킹 테이프를 뜯는 법

접착력이 너무 강한 마스킹 테이프는 종이가 고정이 잘 되는 대신에 떼어 낼

때 종이가 찢어질 수 있어요. 붙이기 전에 책상 등에 몇 번 붙였다 떼어 접착력을 약하게 한 뒤에 종이에 붙이면 좋아요.

그리고 마스킹 테이프의 접착력이 약하더라도 종이와 마스킹 테이프의 방향을 수직으로 급하게 떼어 내면 종이의 모서리 부분이 같이 떨어질 수 있으니, 꼭 종이의 안쪽에서 바깥쪽인 사선 방향으로 아주 천천히 떼어 내주세요.

3. 오일파스텔로 섬세하게 표현하는 법

좁은 부분을 칠할 때나 얇은 선을 그려야 할 때는 오일파스텔의 끝을 커터칼로 잘라 낸 후 그려 보세요. 끝이 뭉툭할 때보다 종이에 닿는 면적이 작아 수월할 거예요. 많이 연습하다 보면, 뭉툭한 오일파스텔에도 미세한 각들이 있기 때문에 오일파스텔의 어느 부분이 종이에 닿아 칠해지는지 느껴 더 쉽게 섬세한 표현을 할 수 있게 된답니다. 그리고 너무 작은 종이에는 세밀하게 그리기 어려울 수 있으니 최소한 A5 정도의 크기에 그리는 것을 추천해요.

4. 오일파스텔의 가루를 제거하는 법

오일파스텔 그림을 그리는 과정이 담긴 영상을 접하거나 오일파스텔 그림을 사진으로 볼 때에는 부드럽게, 쉽게 칠해지는 것처럼 보일 수 있어요. 하지만 오일파스텔은 생각보다 딱딱해 칠하는 과정에서 가루가 무척 많이 나온답니다. 넓은 배경을 칠할 때는 그때그때 생기는 가루들을 칠하고 있는 오일파스텔로 눌러 없애주면서 그리면 좋아요. 또 부드러운 붓으로 살살 털어줘도 좋습니다. 좁은 부분에 거슬리는 가루가 남아 있다면 면봉으로 콕 찍어서 없애주세요.

5. 그러데이션을 부드럽게 하는 법

그러데이션은 오일파스텔 풍경화를 그릴 때에 많이 사용되는 기법입니다. 많은 분들이 색과 색이 부드럽게 이어지지 않고 블렌딩을 할 때 오일파스텔이 밀린다는 질문을 많이 해주세요.

그러데이션을 할 때에는 최대한 비슷한 계열의 색들을 겹쳐서 사용해야 자연스럽게 표현이 가능하고, 색을 칠한 후 블렌딩 도구로 문지를 때의 힘 조절이 매우 중요합니다.

한 번만 문질러서는 자연스럽게 완성되지 않고, 인내심을 가지고 여러 번 수정해주어야 예쁘게 그러데이션이 돼요. 제일 첫 단계에 여러 가지 색을 한 겹씩 칠하고 힘있게 문지른 후에는, 색과 색이 겹치는 부분에 사용했던 색을 아주 얇게 덧칠하여 힘을 빼고 문질러서 중간 톤을 자연스럽게 만듭니다. 이 단계에서는 세게 문지르면 오일파스텔이 밀릴 수 있으니 아주 약한 힘으로 문질러 주세요. 이렇게 색의 경계가 자연스러워지는 정도를 보면서 차근차근 완성해 보세요.

6. 밀리지 않게 덧칠하는 법

배경에 먼저 다른 색이 두껍게 칠해져 있으면 그 다음 색이 위에 잘 올라가지 않고 밀려요. 만약 먼저 칠해진 배경색 위에 다른 색을 칠해야 한다면, 그릴 부분의 배경을 얇게 문질러서 밀도를 조절해야 합니다. 손가락보다는 키친타월이나 면봉으로 문지르면 종이에 얇게 스며들어 다음에 칠할 색이 밀리지 않고 잘 올라가요.

7. 오일파스텔 그림 보관법

저는 오일파스텔로 그림을 완성한 후에는 일주일 정도 책상 위에 두거나 벽에 붙여 건조해 투명 파일에 보관해요. 정착액(픽사티브)은 별도로 뿌리지 않습니다.

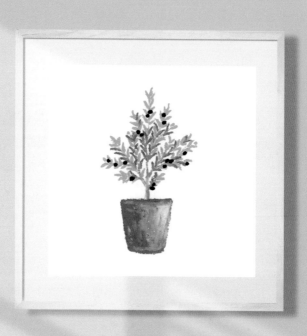

오일파스텔 드로잉
준비 운동

처음 시작하는 분들을 위한 부분입니다.
조용한 오리가 오일파스텔의 기본 기법부터
파트 1과 파트 2에서 다루게 되는 다양한 기법들을
쉽게 설명해 드립니다.

[선 긋는 연습하기]

오일파스텔을 쥔 손의 힘을 조절하며 얇고 연한 선과 굵고 진한 선을 그려 보세요. 얇은 선을 그릴 때에는 커터칼로 오일파스텔의 단면을 잘라 사용해도 좋습니다.

[점 찍는 연습하기]

오일파스텔을 동글동글 굴리며 큰 점을 그리고, 모서리로 콕 찍어 작은 점을 그려 보세요. 꽃이나 풀, 나무 등을 그릴 때에 자주 활용하는 기법입니다.

[면 채우는 연습하기]

연하게 칠하기

오일파스텔을 쥔 손의 힘을 빼고 살살 칠하여 자연스러운 거친 질감을 표현합니다. 종이의 빈틈이 남아 있도록 살살 칠해 주세요.

진하게 칠하기

손에 힘을 주어 눌러 칠하며 오일파스텔의 꾸덕한 질감을 표현합니다. 종이의 빈틈이 보이지 않게 모두 메워 칠해 주세요.

색 쌓기

❶ 오일파스텔을 쥔 손의 힘을 조절하며 군데군데 색을 칠해 주세요. (239⬤)

❷ 그 다음 빈틈을 자연스럽게 채워서 칠해 주세요. (203⬤)

❸ 마지막으로 연하게 남은 빈틈을 채워 완성합니다. (244◯)

❶

❷

❸

[나무의 기본 형태 알기]

❶ 뾰족한 잎을 가진 침엽수는 위로 올라갈수록 좁은 긴 세모 모양의 형태로 표현하면 쉬워요.

가운데에 나무의 중심 기둥 선을 그려 준 뒤, 잎이 아래로 향한 나무와 잎이 위로 향한 나무를 각각 연습해 보세요.

간단하게 첫 번째의 세모를 꽉 채워 칠하고, 오일파스텔을 동글동글 굴리며 테두리를 울퉁불퉁하게 칠해 주면 배경에 멀리 보이는 나무를 그릴 때에 활용할 수 있어요. 그리고 나머지 두 그루의 나무는 잎과 잎 사이를 같은 방향으로 선을 그어 가득 채워주세요. 너무 일정하지 않게 불규칙하게 그려 주는 것이 자연물을 그릴 때의 포인트입니다.

❷ 이번엔 나무의 기둥과 가지를 그려 볼 거예요.

먼저 나무의 기둥을 위로 올라갈수록 얇게 세로 방향으로 그려 주세요. 그리고 기둥의 양옆에 가지들을 서로 어긋나게 그려 줍니다.

그리고 방금 그린 나뭇가지의 양옆에 작은 가지들을 서로 어긋나게 그려 주세요. 아주 작은 크기의 나무들이 큰 기둥을 중심으로 붙어 있다고 생각하면 쉬워요. 이렇게 잎이 없는 나무는 색연필을 사용하여 풍경화에 실루엣으로 활용할 수 있어요.

❸ 둥근 잎을 가진 활엽수는 동그란 형태의 덩어리를 자유롭게 그린 후, 선을 이용하여 나뭇가지를 이어주면 쉬워요. 방금 익힌 나무 기둥과 가지를 먼저 그린 후 큰 덩어리의 잎을 붙여주어도 됩니다.

그 다음에는 나뭇잎을 가득 채워 칠하고 기둥에 살을 붙여줍니다. 나뭇잎의 사이사이에 살짝 보이는 나뭇가지를 그려 주면 더욱 실감나는 표현이 돼요.

1
차근차근
따라하기

뾰족한 침엽수 그리기

❶ 242(⬜)번으로 긴 세모를 그려 주세요.

❷ 이어서 242(⬜)번으로 밝은 색의 긴 나뭇잎들을 그려 주세요.

❸ 242(⬜)번의 바로 아랫부분에 269(⬜)번으로 중간 톤의 긴 나뭇잎들을 그려 주세요.

❹ 그 아래에 232(⬜)번으로 어두운 색의 나뭇잎을 그려 주세요.

❺ 235(⬛)번으로 나무 기둥의 오른쪽 부분을 진하게 칠해 주세요.

❻ 271(⬜)번으로 나무 기둥의 왼쪽 부분을 칠해 완성합니다.

※ 다양한 장식을 추가하여 그려 주면 크리스마스 트리가 된답니다.

❶ 241(⬛)번으로 잎이 뭉쳐 있는 동그란 덩어리들을 크기의 변화를 주며 그려 주세요. 그리고 나무의 기둥을 그립니다.

❷ 230(⬛)번으로 각 덩어리들의 제일 아랫부분을 오일파스텔을 동글동글 굴려 가며 진하게 칠해 주세요. 빛을 많이 받는 윗부분으로 갈수록 흰 부분을 많이 남겨 두고 칠하세요.

❸ 241(⬛)번으로 진한 초록색의 바로 윗부분을 이어서 칠해 주세요.

❹ 225(⬛)번으로 덩어리들의 제일 윗부분을 밝게 칠하고, 230(⬛)번으로 군데군데 진하게 콕콕 찍어 포인트를 줍니다.

❺ 235(■)번으로 나무 기둥의 오른쪽 부분을 진하게 칠해 주세요.

❻ 238(■)번으로 나무 기둥의 왼쪽 부분을 칠해 완성합니다.

※ 색을 다양하게 바꾸어 벚나무, 은행나무, 단풍나무 등 여러 가지 나무를 그릴 수 있어요 .

3
차근차근
따라하기

감귤 나무 그리기

❶ 236(■)번으로 귤나무의 나뭇가지 부분을 그려 주세요.

❷ 205(■)번과 206(■)번으로 동글동글한 귤을 가득 그려 주세요.

❸ 267(■)번으로 귤을 피해 나뭇잎을 조심조심 콕콕 찍어 가며 그려 주세요.

[꽃의 기본 형태 알기]

❶ 가운데에 자리한 둥근 꽃술을 중심으로 꽃잎이 펼쳐집니다. 작은 동그라미를 그리고 그것을 중심으로 큰 동그라미를 그린 후, 꽃잎이 그려질 구역을 대칭으로 나눠 주세요.

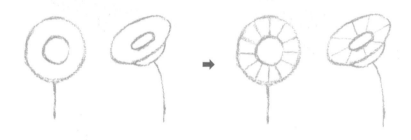

❷ 구역을 나눈 부분에 차례대로 꽃잎을 그려 주세요. 살짝 아래에서 바라본 두 번째 꽃은 시선에서 가까이 있는 꽃잎을 먼저 그린 후에 멀리 있는 꽃잎을 그려 주는 게 쉽습니다.

❸ 이번에는 짧고 둥근 원통형(종 모양)으로 튤립의 기본 형태를 스케치해 보세요. 그리고 튤립의 큼직한 꽃잎을 그릴 구역을 나누어 준 뒤, 시선에서 가까이 있는 큰 꽃잎을 먼저 그린 후 뒤에 가려진 꽃잎을 그려 줍니다.

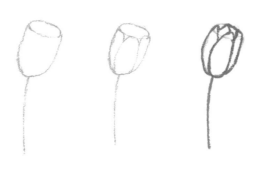

1
차근차근
따라하기

꽃잎 그리기

❶ 214(⬛)번으로 꽃잎 한 장의 형태를 그려 주세요.

❷ 꽃잎의 중간 톤을 칠해 줍니다.

❸ 215(⬜)번으로 꽃잎 제일 윗부분의 밝은 부분을 칠해 주세요.

❹ 261(⬛)번으로 꽃술과 맞닿는 꽃잎 제일 아랫부분에 어두운 터치를 주어 완성합니다.

2
차근차근
따라하기

꽃술 모양 그리기(옆면)

❶ 203번(⬭)으로 꽃술의 밝은 부분을 작은 점들을 콕콕 찍어 그려 주세요.

❷ 205(⬭)번으로 꽃술의 어두운 아랫 부분을 콕콕 찍어 그리고, 밝은 부분에도 작은 점을 찍어 자연스럽게 입체감을 주어 완성합니다.

3
차근차근
따라하기

꽃술 모양 그리기(정면)

❶ 203(⬭)번으로 가운데를 비워 둔 동그란 모양의 꽃술을 작은 점을 콕콕 찍어 가며 그려 주세요.

❷ 205(⬭)번으로 꽃술의 어두운 중앙부분을 콕콕 찍어 그리고, 밝은 부분에도 작은 점을 찍어 입체감을 주어 완성합니다.

4
차근차근
따라하기

코스모스 그리기

❶ 240(⬛)번으로 코스모스의 형태를 스케치해 주세요.

❷ 256(⬛)번으로 꽃잎의 중간 톤을 칠해 주세요.

❸ 240(⬛)번으로 꽃잎 제일 윗부분의 밝은 부분을 칠해 주세요.

❹ 257(⬛)번으로 꽃술과 맞닿아 있는 꽃잎 제일 아랫부분에 어두운 터치를 주어 꽃잎을 완성하고, 203(⬛)번으로 꽃술의 밝은 부분을 작은 점들을 콕콕 찍어 그려 주세요.

❺ 253(⬛)번으로 꽃술의 어두운 아랫부분을 콕콕 찍어 그리고, 밝은 부분에도 작은 점을 찍어 자연스럽게 입체감을 줍니다. 그리고 269(⬛)번으로 꽃의 줄기를 그려 주세요.

❻ 이어서 갈라진 얇은 초록 잎들을 가득 그려 완성합니다.

[잔디 쉽게 그리기]

잔디를 그릴 때에는 시선에서 가까운 앞에 자리한 풀은 길게, 시선에서 멀어질수록 점점 짧게 그리면 원근감을 표현할 수 있어요. 색을 칠할 때에도 멀어질수록 점점 연한 색으로 칠하면 더욱 자연스럽게 표현할 수 있습니다.

차근차근
따라하기

잔디 그려 보기

❶ 먼저 242(⬜)번으로 시선에서 제일 멀리 있는 잔디를 작게 많이 그려 주세요. 손에 힘을 조절하며 지그재그 모양으로 칠하면 쉬워요.

❷ 269(⬛)번으로 잔디의 중간 톤을 만들어줍니다. 앞에 있는 잔디는 더욱 길게, 뒤에 있는 잔디는 짧게 콕콕 찍어 그려 주세요.

❸ 마지막으로 232(⬛)번을 사용하여 앞부분의 진한 잔디를 군데군데 길게 표현해 주세요. 뒤에 있는 진한 잔디도 콕콕 찍어 그려 완성합니다.

[꽃밭 쉽게 그리기]

꽃밭을 그릴 때에는 작은 동그라미들이 많이 모여 있다고 생각하고 그려 보세요. 시선에서 가까운 앞에 자리한 꽃은 크게, 시선에서 멀어질수록 점점 작게 그리면 원근감을 표현할 수 있어요. 멀어질수록 꽃 사이의 간격도 점점 좁아지게 그리면 더욱 자연스럽습니다.

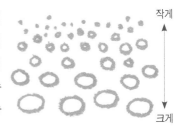

작게

크게

차근차근
따라하기

꽃밭 그려 보기

❶ 먼저 239(⬤)번으로 동그라미 모양의 꽃들을 가득 그려 주세요. 뒤로 갈수록 작고 촘촘하게 그려 주세요.

❷ 215(⬤)번으로 연보라색의 꽃들을 추가해 그려 주세요.

❸ 242(⬤)번으로 배경을 채워 풀을 표현하세요. 색이 섞이지 않게 간격을 조금 띄워두고 칠해도 좋습니다. 멀리 있는 풀은 꽃 사이사이에 점을 콕콕 그리면 쉬워요.

❹ 269(⬤)번으로 꽃의 사이사이에 긴 풀을 표현해 주세요. 멀어질수록 작은 풀은 콕콕 찍어 그립니다. 그리고 흰 색연필로 꽃에 무늬를 그려 넣어 완성하세요.

[전봇대 그리는 방법]

전봇대를 그릴 때에는(검정 색연필 사용) 시선에서 가까울수록 두껍고 진하게, 멀리 있을수록 얇고 연하게 그려 주면 원근감을 표현할 수 있어요.

진한 중심선을 세로로 먼저 그리고, 윗부분부터 차례차례 구조물을 그려 가며 전봇대를 완성해 보세요.

차근차근
따라하기

전봇대 실루엣 연습하기

❶ 먼저 중심이 되는 제일 큰 전봇대의 중심선을 진하게 그려 주세요. (검정 색연필 사용)

❷ 방금 그린 큰 전봇대를 기준으로 주위에 크고 작은 전봇대들의 중심선을 그려 줍니다.

❸ 전봇대에 짧은 가로선을 추가하여 구조물의 기본 형태를 그려 주세요.

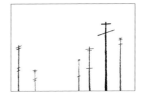

❹ 큰 전봇대를 중심으로 방금 그린 가로선의 구조물에 작은 디테일을 추가해 줍니다. 작은 전봇대들은 간단하게 그려도 돼요.

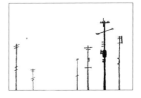

❺ 추가한 작은 구조물들을 시작점으로 하여 긴 전선줄을 그려 주세요. 이때에는 색연필을 뾰족하게 깎아 살살 그려 주면 얇은 선을 표현할 수 있어요.

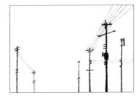

❻ 마지막으로 늘어지는 전선줄을 더 그려 주어 완성합니다.

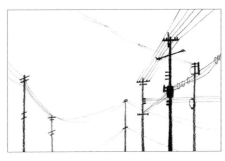

[구름의 기본 형태 알기]

❶ 바람에 가볍게 흩날리는 깃털을 닮은 새털구름은 공기의 흐름(바람)에 따라 길게 한 방향으로 그려 주세요. 얇은 천을 그린다는 느낌으로 자연스럽게 크기의 변화를 주며 그려 주세요. (구름 스케치 222⬛번 사용)

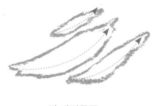

긴 새털구름

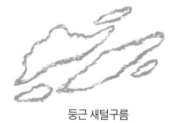

둥근 새털구름

❷ 솜사탕처럼 몽실몽실한 뭉게구름은 크고 작은 동그라미들을 여러 개 붙이는 느낌으로 그려 주세요. 뭉게구름의 한 덩어리를 일정한 형태가 아닌 손이 가는 대로 여러 번 연습해 보세요.

❸ 그리고 방금 연습한 하나의 덩어리를 여러 개 이어 붙여 층층이 쌓는다는 느낌으로 큰 뭉게구름을 그려 보세요. 아래에 자리한 구름부터 한 층씩 추가하며 그리면 입체감이 느껴집니다.

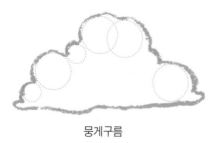

뭉게구름

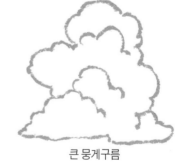

큰 뭉게구름

긴 새털구름

① 222(⬛)번으로 배경을 꼼꼼하게 칠해 주세요.

② 이어서 222(⬛)번으로 구름의 중앙 부분을 손에 힘을 빼고 살살 칠해 주세요.

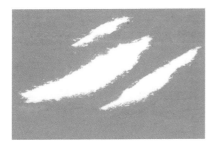

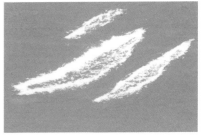

③ 244(⬜)번으로 구름이 흩날리는 방향으로 전체적으로 덧칠하고, 배경에도 흩날리는 구름들을 자연스럽게 더해주세요.

④ 마지막으로 면봉을 사용하여 구름이 그려진 한 방향으로 부드럽게 문질러 완성합니다.

둥근 새털구름

❶ 222(⬤)번으로 배경을 꼼꼼하게 칠해 주세요.

❷ 이어서 222(⬤)번으로 구름의 아랫부분을 손에 힘을 빼고 살살 칠해 주세요.

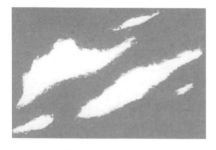

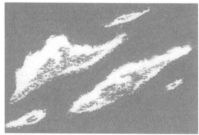

❸ 244(◯)번으로 구름의 윗부분을 동글동글 굴려 칠하고, 아랫부분은 구름이 흩날리는 방향으로 덧칠해주세요. 그리고 배경에 흩날리는 구름을 자연스럽게 더해줍니다.

❹ 마지막으로 면봉을 사용하여 구름의 아랫부분을 한 방향으로 부드럽게 문질러 완성합니다.

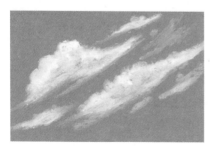

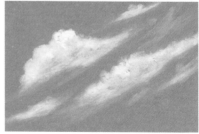

3
차근차근
따라하기

뭉게구름 그려 보기

❶ 222(⬛)번으로 배경을 꼼꼼하게 칠해 주세요.

❷ 이어서 222(⬛)번으로 동글동글 굴려 가며 구름의 어두운 부분을 칠해 주세요. 손 힘의 강약을 조절하여 칠합니다.

❸ 244(⬜)번으로 구름의 밝은 부분을 동글동글 표현해 주세요. 하늘색으로 칠한 구름 부분의 테두리를 덧칠하여 밝게 표현한다고 생각하면 쉬워요.

❹ 면봉을 동글동글 굴려 가며 흰색과 하늘색을 자연스럽게 섞어주세요.

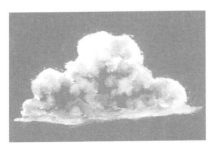

❺ 244(◯)번으로 구름의 테두리를 부
드럽게 정리하여 완성합니다.

큰 뭉게구름 그려 보기

❶ 222(▨)번으로 배경
을 꼼꼼하게 칠해 주세요.

❷ 이어서 222(▨)번으
로 동글동글 굴려 가며 구
름의 어두운 부분을 칠해
주세요. 스케치한 부분의
바로 윗부분을 칠해 주면
됩니다.

❸ 244(◯)번으로 구름의
밝은 부분을 동글동글 표현
해 주세요. 하늘색으로 칠한
부분의 바로 윗부분을 칠해
주면 됩니다. 구름의 제일 아
랫부분은 가로 방향으로 칠
해 주세요.

❹ 면봉을 동글동글 굴려 가며 흰색과 하늘색을 자연스럽게 섞어주세요.

❺ 244(⬭)번으로 구름의 테두리를 부드럽게 정리하고, 중간중간 밝은 부분을 추가하여 풍성한 구름을 완성합니다.

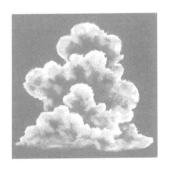
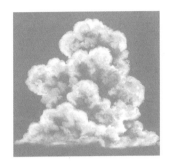

[물결 그리는 방법]

물결은 물이 흐르는 긴 모양이 가로 방향으로 모여 있는 형태로 그려 주세요. 시선에서 가까운 앞의 물결은 길게, 시선에서 멀어질수록 짧게 그려 줍니다. 멀어질수록 물결 사이의 간격도 점점 좁아지게 그려 원근감을 표현할 수 있어요.

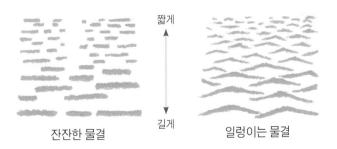

잔잔한 물결 　　　　　　일렁이는 물결

차근차근 따라하기

잔잔한 물결 그려 보기

❶ 245(⬜)번으로 밝은 색의 물결을 그려 주세요. 가까운 물결은 길게, 멀리 있는 물결은 짧게 그려 줍니다.

❷ 217(⬛)번으로 밝은 물결 양옆을 채워서 칠하고, 멀리 보이는 물결도 짧게 그려 주세요. 밝은 가운데는 남겨 둬요.

❸ 263(⬛)번으로 시선에서 가장 가까운 물결을 진하고 길게 표현하세요. 멀리 보이는 짧은 물결들도 그려 줍니다.

❹ 244(⬜)번으로 물결 중앙의 제일 밝은 부분을 칠해 주세요. 그리고 물의 제일 윗부분을 살살 덧칠하여 색을 밝게 만들고, 진한 색의 물결 위에 밝은 물결을 콕콕 그려 포인트를 주어 완성합니다.

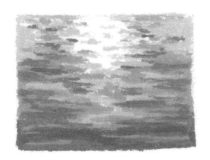

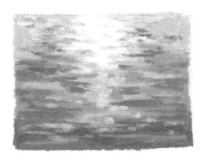

일렁이는 물결 그려 보기

❶ 245(◯)번으로 긴 'ㅅ'모양의 밝은 물결을 그려 주세요. 가까운 물결은 길고 크게, 멀리 있는 물결은 작게 그려 줍니다.

❷ 217(●)번으로 밝은 물결 사이사이를 채워서 칠해 주세요. 멀리 보이는 물결도 작게 그려 주세요.

❸ 263(●)번으로 비어 있는 물결 부분을 채워서 칠하고 군데군데 진한 물결을 표현하세요. 가장 밝은 중앙 부분은 남겨 두고 칠합니다.

❹ 244(◯)번으로 물결의 제일 윗부분을 살살 덧칠하여 색을 밝게 만들어주세요. 그리고 제일 밝은 중앙 부분과 시선에서 가까운 큰 물결 주변을 덧칠해 선명하게 하여 완성합니다.

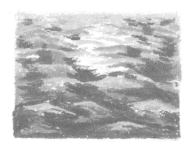

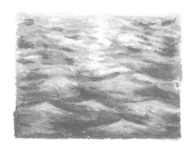

※색이 이어지지 않아 어색한 부분이 생긴다면
사용한 다른 색을 섞어서 표현해도 좋아요.

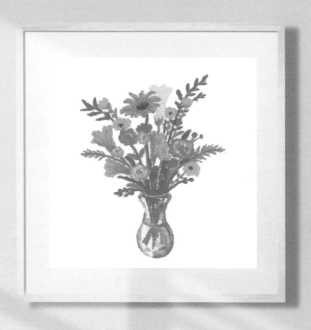

오일파스텔
사물 그리기

이제부터 본격적으로 시작합니다.
조용한 오리가 알려주는 대로 차근차근 따라하세요.
단품 그림들을 6~10단계로 완성할 수 있습니다.
식물, 과일, 동물 등 쉽게 그리는
34개의 그림들이 준비되어 있습니다.
그럼 예쁘고 따뜻한 완성 작품을 만나러 가 볼까요?

몬스테라

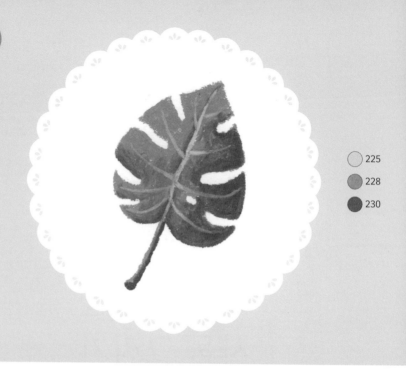

○ 225
● 228
● 230

1 228번으로 몬스테라 잎맥의 중심선 을 그려 주세요.

2 이어서 테두리를 군데군데 남겨주며 잎의 형태를 그립니다.

228 ●

● 228

하트 모양

3 몬스테라의 찢어진 잎과 구멍을 그려
주세요.

228 ●

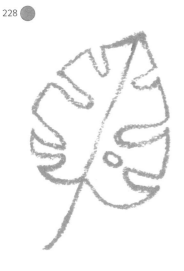

4 잎맥의 중심선 부분과 오른쪽의 어두
울 부분을 조금 비워 두고 칠해 주세요.

● 228

5 230번으로 잎과 잎자루의 어두운 부
분을 칠해 주세요.

230 ●

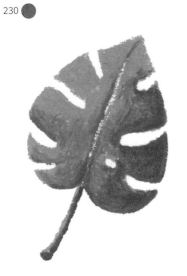

6 225번으로 밝은 잎맥을 그려 주면 완
성입니다.

● 225

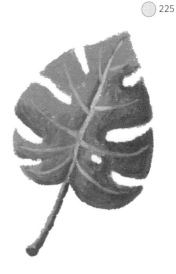

하
트

아
이
비

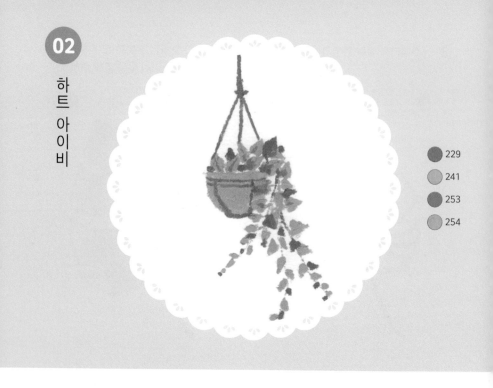

229

241

253

254

1 241번으로 화분 위의 잎들을 그려 주
세요. 끝부분이 뾰족한 하트 모양으로 그
립니다.

2 이어서 아래로 늘어진 줄기를 그려 주
세요.

241

241

3 줄기의 양쪽으로 잎들을 그려 주세요. 밑으로 내려갈수록 작게 그려 줍니다.

241

4 229번으로 잎의 어두운 부분을 표현하고, 사이사이에 진한 잎을 그려 주세요.

 229

5 254번으로 화분을 그려 주세요.

254

6 253번으로 화분을 매다는 줄을 그려 주어 행잉 플랜트 하트아이비를 완성합니다.

253

올
리
브
나
무

238
242
248
249
271

1 271번으로 화분을 그리고, 오른쪽의 밝은 명암이 들어갈 부분을 비우고 왼쪽을 칠해 주세요.

271

2 238번으로 나뭇가지를 그려 주세요.

238

3 249번으로 나뭇가지를 덧칠하여 부드럽게 만들고, 화분의 오른쪽을 칠해 주세요.

249 ◯

4 242번과 271번으로 긴둥근꼴의 나뭇잎들을 가득 그려 주세요.

242 ◯
271 ●

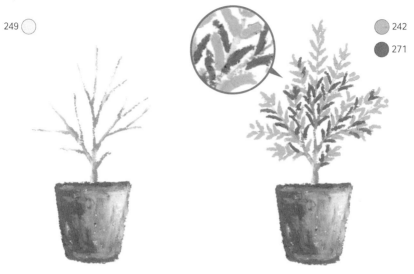

5 271(●)번으로 그린 나뭇잎 위를 242번으로 살짝 덧칠해 자연스럽게 두 색이 어우러지게 합니다.

242 ◯

6 248번으로 올리브 열매를 그려 주어 완성합니다. 검정 색연필로 그려도 좋아요.

● 248

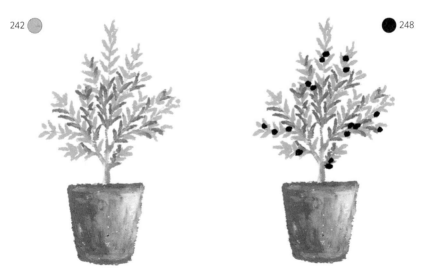

유칼립투스

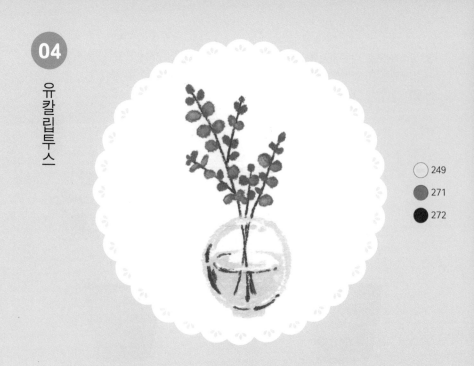

○ 249
● 271
● 272

1 249번으로 동그란 화병을 그리고, 반
정도 채워진 물을 칠해 주세요.

249 ○

2 이어서 수면과 반짝이는 화병의 표현
을 더해줍니다.

 249

3 272번으로 유칼립투스의 줄기를 그려 주세요.

272 ●

4 271번으로 줄기의 양쪽으로 동글동글한 잎들을 그려 주세요.

● 271

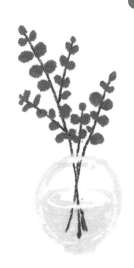

5 249번으로 동그란 잎을 살살 덧칠해 흰빛이 도는 색을 만들어줍니다.

249 ○

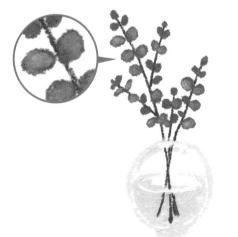

6 272번으로 화병과 물의 어두운 부분을 그려 포인트를 주면 완성입니다.

● 272

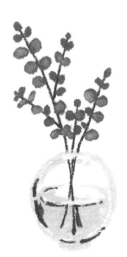

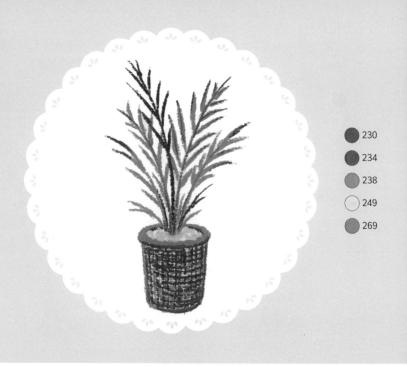

230
234
238
249
269

1 238번으로 체크무늬를 그려 가며 라탄 바구니를 표현해 주세요.

238

2 234번으로 라탄 바구니의 어두운 부분을 그려 주세요.

 234

3 269번으로 야자의 중심이 되는 줄기를 그려 주세요.

269 ●

4 이어서 줄기에 맞추어 야자나무의 길쭉한 잎을 그려 주세요.

269 ●

5 230번으로 진한 잎들을 더 그려 주세요.

230 ●

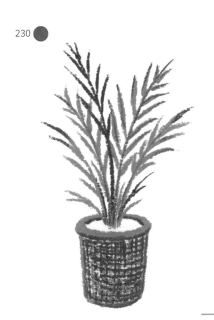

6 249번으로 흙 위의 조약돌을 그려 주어 작은 야자나무 화분을 완성합니다.

○ 249

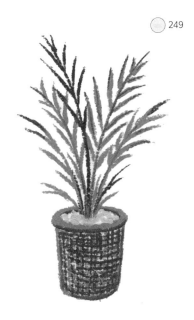

06

블루베리

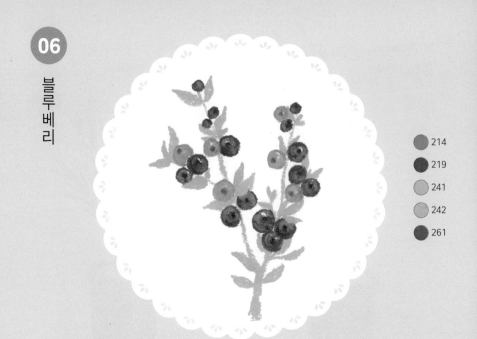

214
219
241
242
261

1 242번으로 블루베리 나무의 가지를 그려 주세요.

2 242번과 241번을 사용하여 크고 작은 나뭇잎을 자유롭게 그려 주세요.

242 ●

● 241 ● 242

3 261번으로 잘 익은 블루베리 열매들을 동그랗게 그려 주세요.

261 ●

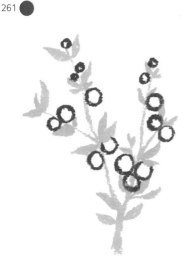

4 이어서 261번으로 블루베리의 중간색을 칠해 주세요.

● 261

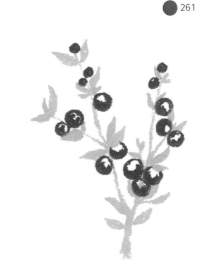

5 219번으로 블루베리 가운데 부분을 중심으로 어둡게 칠해 주세요.

219 ●

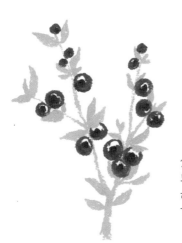

6 214번으로 블루베리의 밝은 부분을 칠해 주세요.

● 214

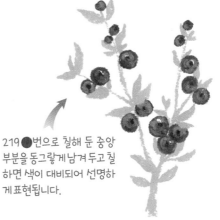

219 ●번으로 칠해 둔 중앙 부분을 동그랗게 남겨 두고 칠하면 색이 대비되어 선명하게 표현됩니다.

7 214번으로 아직 덜 익은 블루베리 열매를 그려 주세요.

214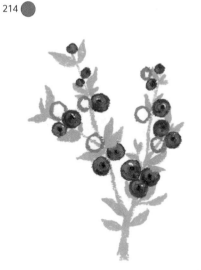

8 이어서 214번으로 그 블루베리의 중간색을 칠해 주세요.

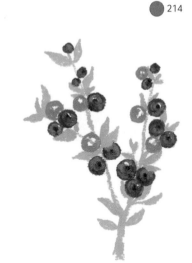 214

9 242번을 연보라색 위에 덧칠해 자연스럽게 이어주며 밝은색을 칠해 주세요.

242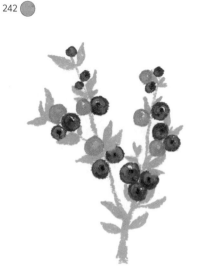

10 261번으로 덜 익은 블루베리 중앙을 어둡게 콕 찍어주어 완성합니다.

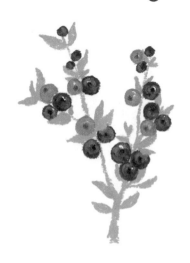 261

은행나무

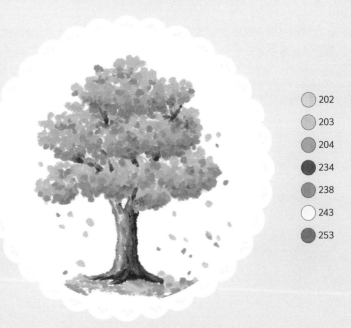

202
203
204
234
238
243
253

1 203번으로 은행잎의 큰 덩어리들을 그려 주세요.

203

2 이어서 203번으로 큰 덩어리의 중간 부분을 동글동글 부드럽게 칠해 주세요.

203

3 202번으로 덩어리 윗부분의 밝은 은행잎을 칠해 주세요.

202 〇

4 204번으로 덩어리 아랫부분의 진한 은행잎을 칠해 주세요. 밝은 부분 위에도 작은 점들을 찍어 자연스럽게 표현합니다.

〇 204

5 234번으로 나무의 기둥을 그리고, 어두운 오른쪽 부분을 칠해 주세요. 잎 사이에 살짝 보이는 가지들도 그려 줍니다.

234 ●

6 238번으로 나무 기둥의 중간 톤을 칠해 주세요. 잎 사이의 가지에도 얇게 덧칠해 주세요.

● 238

7 243번으로 나무 기둥의 밝은 톤을 칠해 주세요.

243 ◯

8 253번으로 은행나무 잎의 제일 진한 부분을 콕콕 찍어 표현해 주세요.

● 253

9 202번으로 날리는 은행잎과 바닥에 떨어진 은행잎을 그려 주세요.

202 ◯

10 204번으로 날리는 은행잎과 바닥의 은행잎을 더 그려 주어 완성합니다.

● 204

프리지어

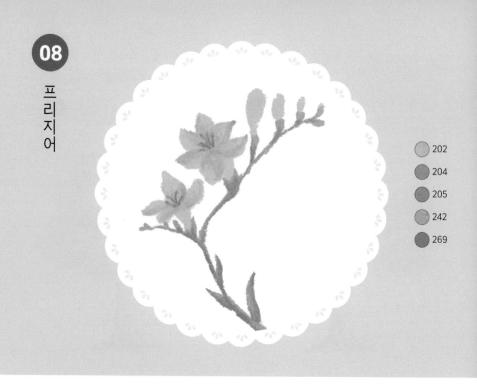

202
204
205
242
269

1 202번으로 활짝 핀 프리지어 꽃 두 송이를 그려 주세요.

202 ◯

2 204번으로 꽃잎의 어두운 부분을 표현해 주세요.

◯ 204

3 205번으로 꽃의 중앙에 꽃술을 그려 주세요.

205 ⬤

4 242번으로 프리지어의 줄기와 꽃받침을 그려 주세요.

⬤ 242

프리지어는 수평으로
꽃이 달립니다.

5 202번으로 작은 꽃봉오리들을 그려 주세요.

202 ⬤

6 269번으로 줄기와 잎의 어두운 부분을 표현하면 완성입니다.

⬤ 269

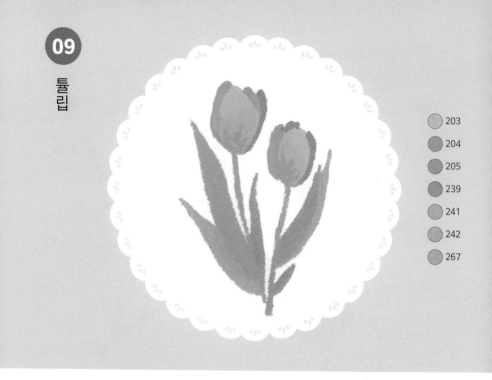

09

튤립

203
204
205
239
241
242
267

1 239번으로 튤립 두 송이의 꽃잎 아랫 부분을 그려 주세요.

2 203번으로 봉긋한 튤립 꽃잎의 윗부분을 칠하며 아랫부분과 자연스럽게 이어주세요.

239

203

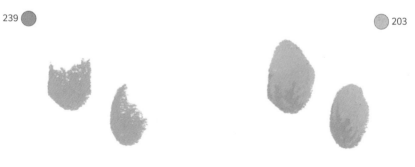

3 204번과 205번을 사용하여 큰 꽃잎 양옆에 겹친 꽃잎들을 작게 그려 주세요.

204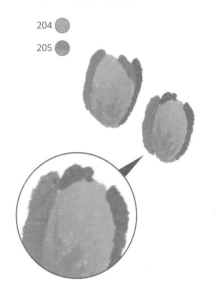
205

4 242번으로 튤립의 줄기와 왼쪽의 큰 잎을 그려 주세요.

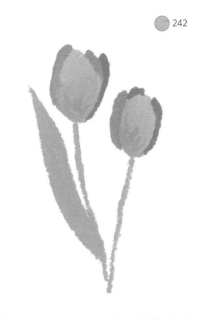 242

5 241번으로 오른쪽에 잎들을 그려 주세요.

241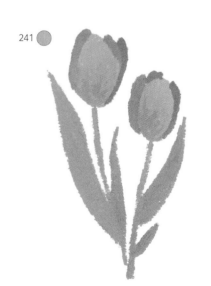

6 마지막으로 267번을 사용하여 잎을 겹쳐 그려 풍성하게 표현하면 완성입니다.

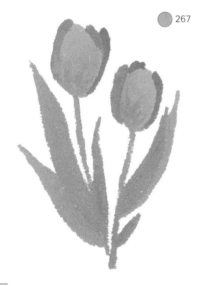 267

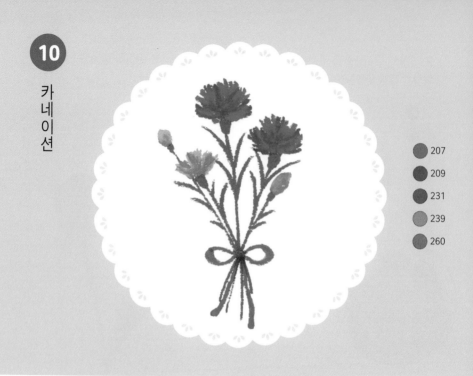

10

카
네
이
션

207
209
231
239
260

1 207번으로 뾰족뾰족한 꽃잎의 카네이션 두 송이를 그려 주세요.

2 209번으로 꽃잎 사이사이를 칠해 빨간 카네이션을 완성해 주세요.

207

209

3 260번으로 작은 카네이션과 아직 피지 않은 꽃봉오리 두 개를 그려 주세요.

260

4 239번으로 그 꽃잎 사이사이를 칠하고 꽃봉오리 윗부분을 덧칠해 분홍 카네이션을 완성해 주세요.

239

5 231번으로 줄기와 잎을 그려 주세요.

231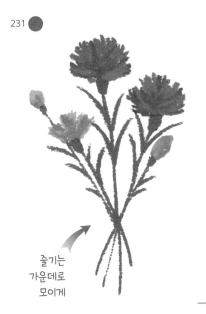

줄기는
가운데로
모이게

6 207번으로 묶은 리본을 그려 주면 완성입니다.

207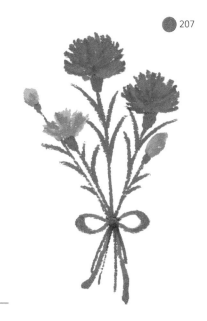

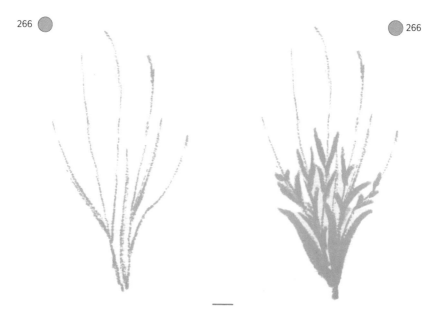

11

라
벤
더

- 213
- 215
- 226
- 244
- 266

1 266번으로 라벤더의 줄기를 그려 주세요.

266

2 이어서 아래쪽에 크고 작은 잎들을 가득 그려 주세요.

266

3 226번으로 잎의 어두운 부분을 표현해 주세요.

226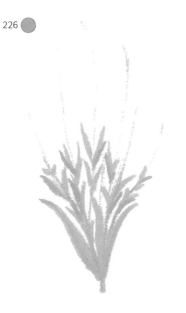

4 215번으로 작은 점을 가득 찍어 라벤더의 꽃잎을 그려 주세요.

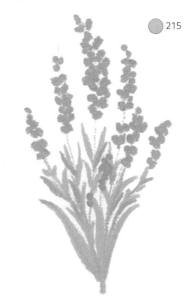 215

5 213번으로 진한 꽃잎들을 추가해 주세요.

213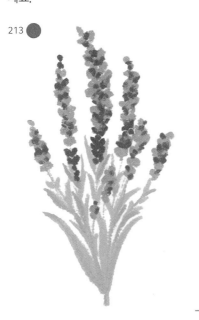

6 244번으로 라벤더 꽃 부분에 점을 콕콕 찍어 밝은 부분을 표현하여 완성합니다.

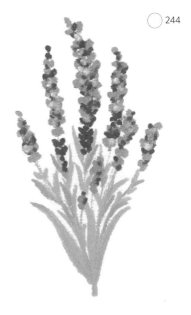 244

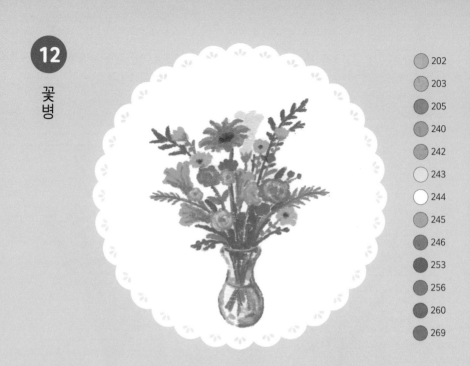

12

꽃
병

202
203
205
240
242
243
244
245
246
253
256
260
269

1 256번과 240번으로 동그란 형태의 꽃들을 그려 주세요.

256 ⬤ 240 ⬤

2 244번으로 꽃잎 위를 군데군데 겹쳐 칠하고 242번으로 256번 꽃, 256번으로 240(⬤)번 꽃의 가운데 부분을 콕 찍어 그려 주세요.

◯ 244 ⬤ 242 ⬤ 256

흰부분을
남겨두고
선을 둘러요.

3 240번으로 긴 꽃잎을 가진 큰 꽃을 한 송이 그리고 202번으로 작은 노란 꽃들을 그려 주세요.

240 ⬤ 202 ◯

4 256번으로 긴 꽃잎의 어두운 부분을 그려 주고, 253번으로 노란 꽃의 가운데 부분을 콕 찍어 그려 주세요.

⬤ 256 ⬤ 253

5 260번으로 큰 꽃의 가운데 부분을 동글납작한 형태로 칠하고 253번으로 어두운 부분을 칠해 주세요. 그리고 203번으로 나팔 모양의 꽃들을 그려 줍니다.

260 ⬤ 253 ⬤ 203 ◯

6 이어서 205번으로 나팔 모양의 꽃에 진한 부분을 표현하고, 작은 꽃들을 그려 주세요. 그리고 243번으로 나팔 모양의 꽃을 한 송이 더 뒤에 그려 줍니다.

⬤ 205 ◯ 243

7 245번으로 투명한 꽃병을 그려 주세요.

245 ⬤

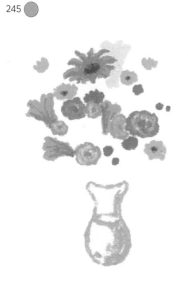

8 242번으로 꽃의 줄기와 여러 모양의 잎들을 가득 그려 주세요.

⬤ 242

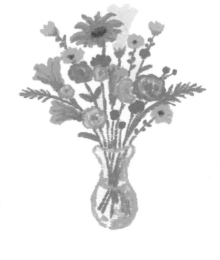

9 269번으로 진한 줄기와 잎들을 더해 줍니다.

269 ⬤

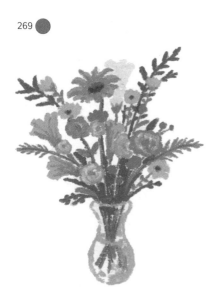

10 마지막으로 246번을 사용하여 꽃병의 어두운 부분을 표현해 완성합니다.

⬤ 246

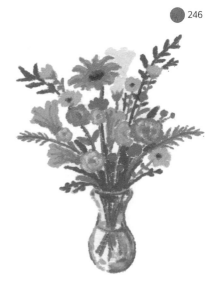

13

크
리
스
마
스
리
스

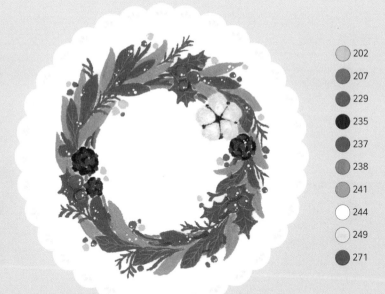

○ 202
● 207
● 229
● 235
● 237
● 238
○ 241
○ 244
○ 249
● 271

1 249번으로 리스의 중심이 될 큰 동그라미를 그려 주세요. 그리고 꽃처럼 생긴 목화 솜을 그리고 바깥 부분을 칠해 줍니다.

2 목화 솜의 안쪽을 244번으로 칠해 자연스럽게 이어준 뒤, 목화 솜의 진한 껍질 부분을 235번으로 그려 주세요. 그리고 흰 부분을 남겨 가며 솔방울을 세 개 그려 줍니다.

249 ○

○ 244 ● 235

3 237번으로 솔방울의 비어 있는 부분을 칠해 주세요.

237 ●

4 207번을 사용하여 빨간 둥근 열매들을 자유롭게 배치합니다.

● 207

5 동그라미를 따라 229번으로 넓은 잎들과 뾰족한 잎을 그려 주세요.

229 ●

6 241번으로 연한 색의 넓은 잎을 가득 추가해 그려 주세요.

● 241

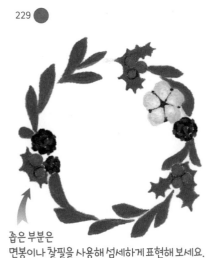

좁은 부분은
면봉이나 찰필을 사용해 섬세하게 표현해 보세요.

7 271번으로 넓은 잎 사이사이에 전나무 잎을 그려 줍니다.

271

8 237, 238번을 사용하여 얇은 나뭇가지들을 잎 사이사이에 그려 주세요.

● 237 ● 238

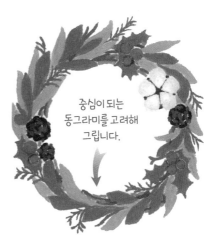

중심이 되는 동그라미를 고려해 그립니다.

9 202, 207번으로 작은 열매들을 가득 그려 주세요. 그리고 흰 색연필로 긁어내어 진한 나뭇잎의 잎맥을 표현합니다.

202 ● 207 ● ──→

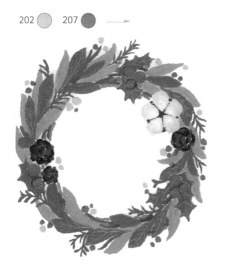

10 흰 마카펜으로 리스 위에 뿌려진 반짝이를 표현하여 완성합니다.

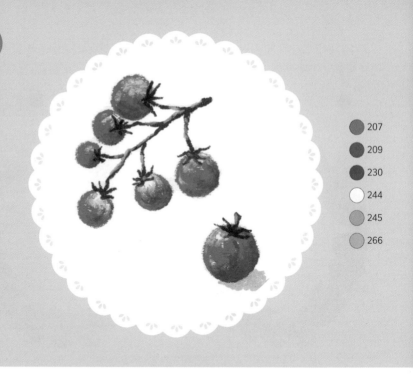

1 230번으로 방울토마토의 줄기를 그려 주세요.

2 207번으로 줄기 끝에 달린 방울토마토들과 바닥의 방울토마토 한 개를 그려 주세요. 밝은 부분은 비워 두고 칠해 줍니다.

230

207

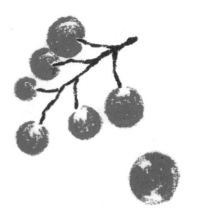

3 209번으로 방울토마토의 아랫부분을 덧칠해 어두운 부분을 표현해 주세요.

209 ●

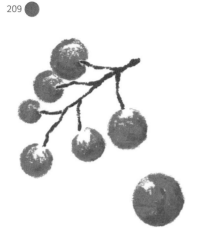

4 244번으로 비워 둔 밝은 부분을 칠하며 207(●)번과 자연스럽게 이어주세요.

○ 244

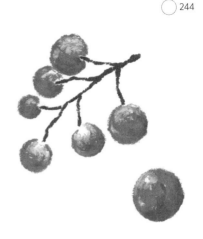

5 230번으로 방울토마토의 꼭지를 그려 주세요.

230 ●

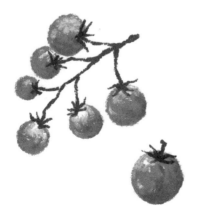

6 266번으로 방울토마토 줄기와 꼭지의 밝은 부분을 칠하고, 245번으로 바닥에 있는 방울토마토의 그림자를 그려 주면 완성입니다.

○ 266 ○ 245

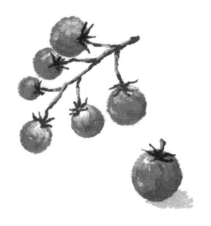

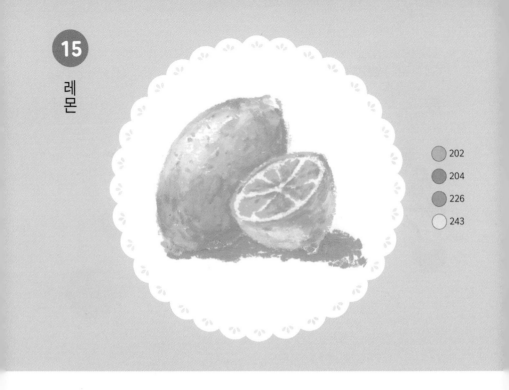

15

레
몬

- 202
- 204
- 226
- 243

1 202번으로 레몬 통째로 하나와 반쪽을 스케치해 주세요.

202 ⬤

2 202번으로 레몬의 껍질을 밝은 부분과 어두운 부분을 비우고 칠해 주세요.

⬤ 202

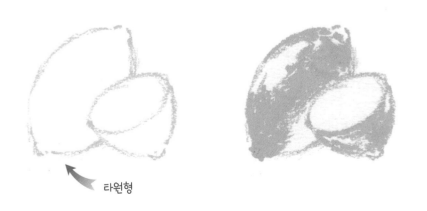

타원형

3 202번으로 자른 레몬의 단면을 그리고 칠해 주세요.

202

4 243번으로 레몬의 밝은 부분을 칠해 주세요.

 243

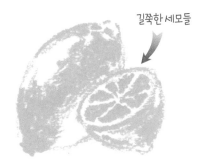

길쭉한 세모들

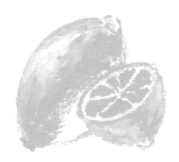

5 204번으로 레몬의 어두운 부분을 칠해 주세요.

204

6 204()번 위를 202번으로 덧칠하여 자연스럽게 만들고, 226번으로 그림자를 그려 주어 완성합니다.

 202 226

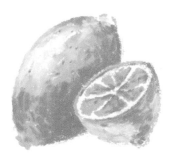

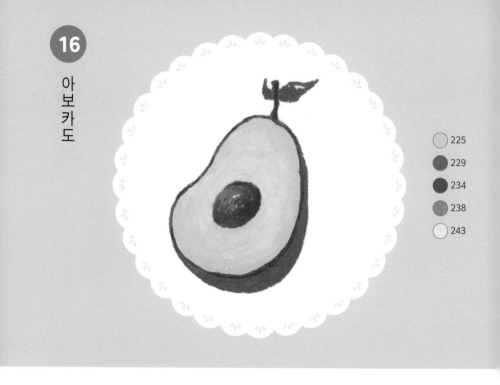

16

아
보
카
도

○ 225
● 229
● 234
● 238
○ 243

1 225번으로 반을 자른 아보카도의 단면을 칠해 주세요. 가운데 씨앗 부분은 동그랗게 비워 두고 칠해 줍니다.

225 ○

2 243번으로 비워 둔 씨앗 부분 주위를 덧칠하여 아보카도의 중앙부분을 밝게 표현합니다.

○ 243

3 229번으로 아보카도의 테두리를 칠해 껍질을 표현하고, 잎도 그려 주세요.

229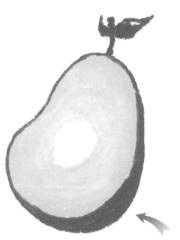

4 238번으로 씨앗의 밝은 부분을 칠해 주세요.

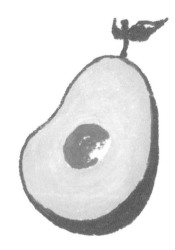 238

오른쪽 아래는 두껍게 칠해 주세요.

5 234번으로 씨앗의 어두운 부분을 칠 해 주세요.

234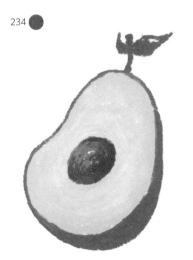

6 234번으로 아보카도 단면의 테두리 를 얇게 그려 껍질의 어두운 부분을 표현 하고 꼭지의 어두운 부분도 칠하면 완성 입니다.

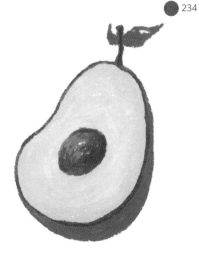 234

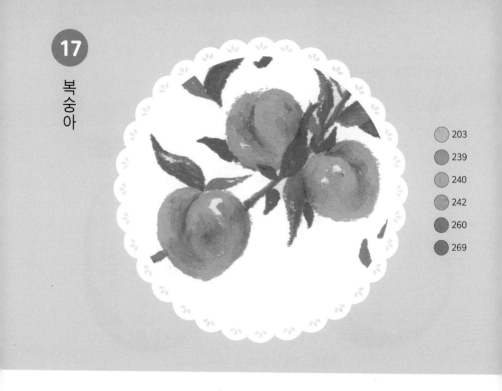

17

복
숭
아

- 203
- 239
- 240
- 242
- 260
- 269

1 203번으로 복숭아의 형태를 세 개 그려 주세요.

203 ◯

2 이어서 203번으로 복숭아의 밝은 부분을 칠해 주세요.

◯ 203

3 240번으로 경계를 살짝 겹쳐 칠하며 분홍빛의 복숭아를 표현해 주세요.

240

4 260번으로 복숭아의 진한 부분을 칠해 주세요.

260

5 239번으로 260(●)번 위를 살살 덧칠하여 자연스러운 색의 복숭아를 완성합니다.

239

복숭아의 가장 밝은 흰 부분을 남겨 두고 칠해 주세요.

6 242번으로 가지를 그려 주세요.

 242

7 이어서 242번으로 자유롭게 크고 작은 나뭇잎을 배치해 그려 주세요.

242

8 269번으로 나뭇잎의 어두운 부분을 칠해 주고, 진한 색의 나뭇잎들을 더 그려 줍니다.

 269

9 269번으로 복숭아 주위에 날리는 나뭇잎을 그려 주세요.

269

10 마지막으로 242번으로 날리는 작은 나뭇잎들을 더 그려 주어 완성합니다.

 242

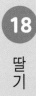

18
딸기

○ 203
● 207
● 208
● 230
● 239
● 241
○ 243
○ 244

1 243번으로 중심이 되는 줄기를 물결 모양으로 그려 준 뒤, 딸기 꽃을 두 송이 스케치해 주세요.

243 ○

2 이어서 243번으로 꽃잎의 바깥 부분을 칠해 주세요.

○ 243

3 244번으로 꽃잎의 안쪽을 칠해 자연스럽게 이어준 뒤, 203번으로 꽃술과 꽃잎의 진한 결을 표현하세요.

244 ◯　203 ◯

4 239번으로 꽃술을 콕콕 찍어 진하게 표현하고, 꽃잎에도 작은 터치를 주어 선명하게 그려 주세요. 그리고 크기가 다른 딸기를 세 개 그려 주세요.

● 239

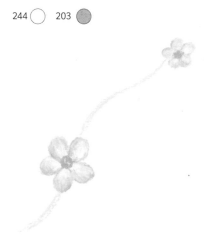

5 207번으로 딸기를 색칠해 주세요.

207 ●

6 208번으로 제일 큰 딸기의 진한 부분을 칠해 주세요.

● 208

7 239번으로 세 개의 딸기에 각각 밝은 부분을 칠해 주세요.

239

8 243번으로 제일 작은 딸기의 덜 익은 끝부분을 칠하고, 230번으로 진한 줄기와 잎, 꼭지를 그려 주세요.

◯ 243 ⬤ 230

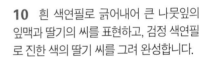

9 241번으로 연한 색의 줄기와 잎들을 그리고 칠해 주세요.

241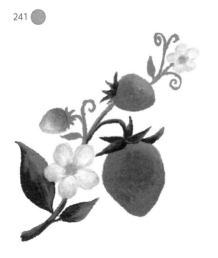

10 흰 색연필로 긁어내어 큰 나뭇잎의 잎맥과 딸기의 씨를 표현하고, 검정 색연필로 진한 색의 딸기 씨를 그려 완성합니다.

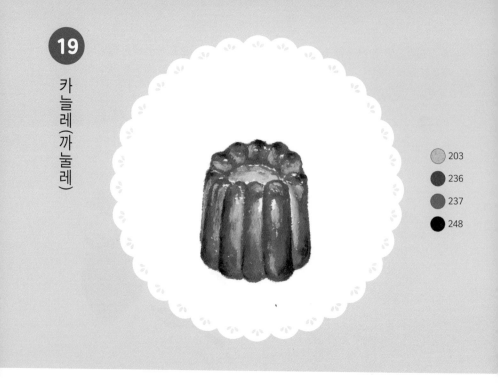

19

카늘레(까눌레)

203
236
237
248

1 203번으로 카늘레의 기본 형태가 되는 원기둥을 그려 주세요.

2 그려 둔 원기둥 위에 236번을 사용하여 카늘레의 세로로 올록볼록한 모양을 그려 주세요.

203

236

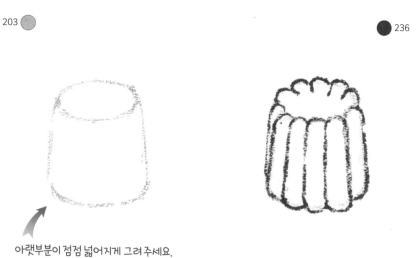

아랫부분이 점점 넓어지게 그려 주세요.

3 이어서 236번으로 카늘레의 어두운 부분을 칠해 주세요.

236

4 237번으로 카늘레의 중간 색을 칠해 주세요.

 237

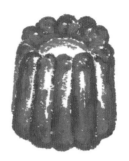

5 203번으로 경계를 자연스럽게 이어 주며 카늘레의 밝은 부분을 칠해 주세요.

203

6 248번으로 제일 진한 테두리 부분에 터치를 주어 완성합니다.

248

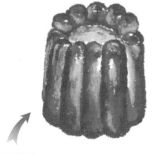

흰 부분을 조금씩 남겨 두고 칠하면
카늘레의 매끈한 표면을 나타낼 수 있어요.

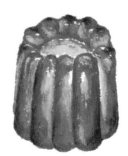

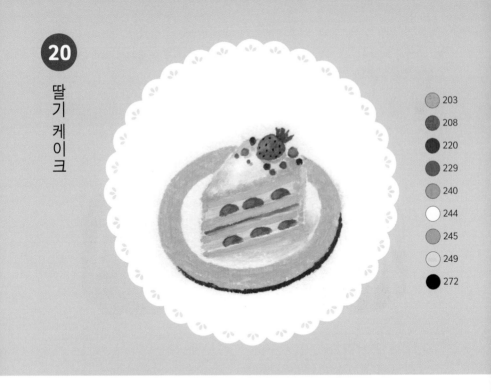

20

딸
기
케
이
크

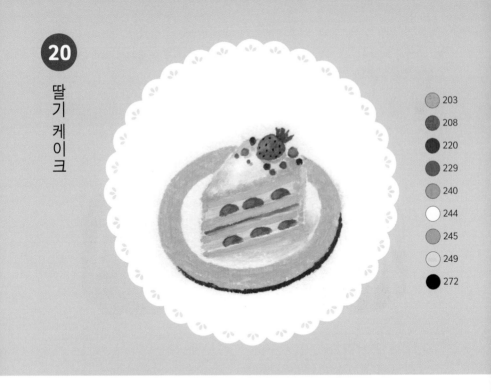

- 203
- 208
- 220
- 229
- 240
- 244
- 245
- 249
- 272

1 249번으로 조각 케이크와 그 아래 접시를 스케치해 주세요.

249

2 249번과 240번으로 생크림의 밑색을 칠해 주세요.

249　240

3 244번으로 249(◯), 240(●)번 위를 덧칠하여 부드러운 생크림을 표현합니다.

244 ◯

4 203번으로 케이크 단면의 빵 부분을 칠한 뒤 244번으로 덧칠하여 색을 연하게 만들어주세요.

● 203　◯ 244

5 208번으로 케이크 윗면의 딸기와 케이크 단면의 딸기, 딸기 시럽을 그리고 칠해 주세요.

208 ●

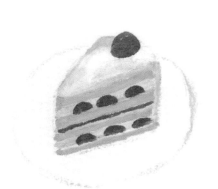

6 229번으로 딸기의 꼭지 부분을 그려주세요. 그리고 208번과 220번으로 작은 산딸기와 블루베리를 그려 줍니다.

● 229　● 208　● 220

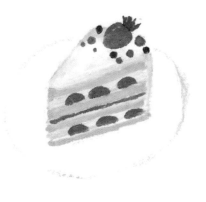

7 240번으로 케이크 위의 과일들 아래에 작은 터치들을 주어 그림자 표현을 해주세요. 그리고 케이크 윗면 테두리에 몽글몽글한 생크림의 질감을 더해줍니다.

240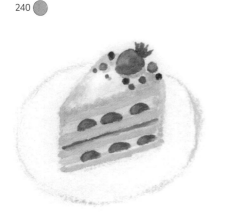

8 245번으로 접시의 테두리를 칠해 주세요.

245

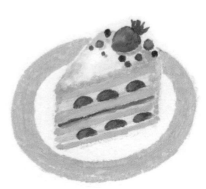

9 272번으로 접시의 그림자를 그려 주세요.

272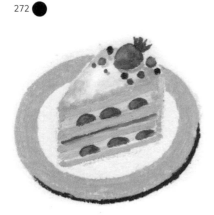

10 249번과 245번으로 케이크의 그림자를 그리고, 검정 색연필로 딸기의 씨를 그려 달달한 딸기 케이크를 완성합니다.

249 245

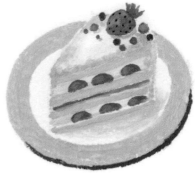

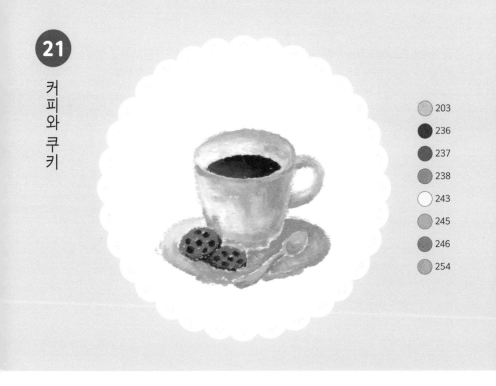

커
피
와
쿠
키

203
236
237
238
243
245
246
254

1 203번으로 커피 잔과 받침을 스케치 해 주세요.

203

2 이어서 203번으로 잔의 중간 톤을 칠 해 주세요.

203

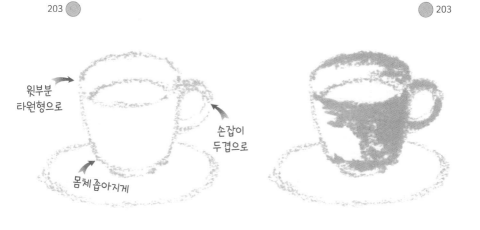

윗부분
타원형으로

손잡이
두겹으로

몸체 좁아지게

3 243번으로 잔의 밝은 부분을 칠합니다.

4 254번으로 잔의 어두운 부분에 작은 터치들을 주며 칠해 주세요.

243 ⬜

254 🟢

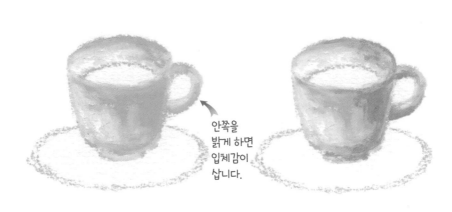

안쪽을 밝게 하면 입체감이 삽니다.

5 236번으로 커피의 오른쪽을 반 정도 칠하고, 남은 부분을 237번으로 칠해 자연스럽게 두 색을 이어 따뜻한 커피를 채워 주세요.

6 238번으로 동그란 쿠키를 두 개 그리고, 236번으로 박힌 초코칩을 그린 뒤 쿠키의 두께도 표현해 주세요.

236 ⚫ 237 🔴

238 🟠 236 ⚫

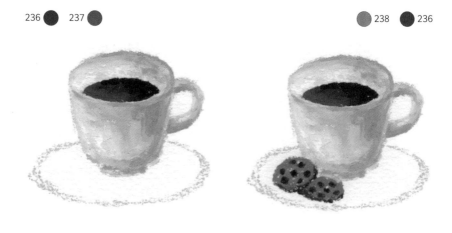

7 245번으로 숟가락의 형태를 그린 뒤 246번으로 입체감을 줍니다.

245 ● 246 ●

8 243번으로 받침의 밝은 부분을 전체적으로 칠해 주세요.

○ 243

9 254번으로 받침의 어두운 부분을 칠해 주세요.

254 ●

10 203번으로 243(○)번과 254번 사이를 칠해 자연스럽게 두 가지 색을 이어 주고, 254번으로 커피 잔의 어두운 부분을 조금 더 표현하여 완성합니다.

● 203 ● 254

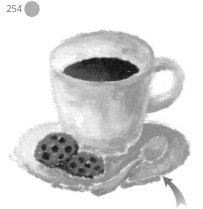

다른 사물들과 색이 섞이지 않게 빈 공간을 살짝 남기고 칠하면 좋아요.

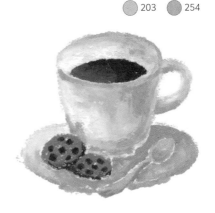

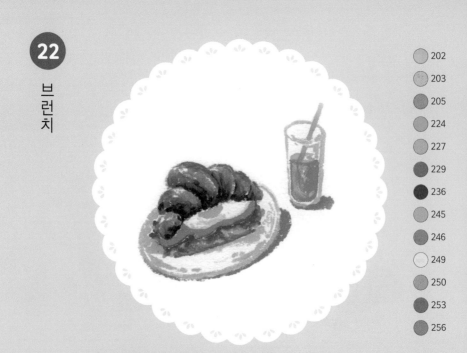

22

브런치

⬤	202
⬤	203
⬤	205
⬤	224
⬤	227
⬤	229
⬤	236
⬤	245
⬤	246
⬤	249
⬤	250
⬤	253
⬤	256

1 250번으로 크루아상을 스케치해 주세요.

250 ⬤

전체적으로 초승달 모양

2 253번으로 크루아상의 중간 톤을 칠해 줍니다.

⬤ 253

3 250번으로 경계를 살짝 겹쳐 칠하며 자연스럽게 두 가지색을 이어주세요.

250

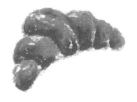

4 236번으로 크루아상의 어두운 부분을 칠하고, 253번으로 중간 톤을 더해 크루아상을 완성합니다.

236 253

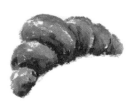

5 249번과 202번으로 밑에 계란 프라이를 그리고 칠해 주세요.

249 ◯ 202 ◯

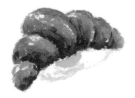

6 256번으로 햄을 그리고 253번으로 햄의 두께를 얇게 표현해 줍니다.

256 253

7 229번으로 채소의 진한 부분을 칠하고, 227번을 겹쳐 칠해 주세요. 그리고 250번으로 제일 아래에 크루아상을 얇게 그려 주세요.

229 ● 227 ● 250 ●

8 253번으로 제일 아래에 있는 크루아상의 진한 부분을 칠해 주세요. 그리고 245번으로 접시와 유리컵을 그려 줍니다.

● 253 ● 245

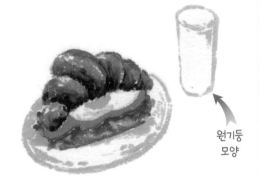

원기둥 모양

9 205번으로 오렌지주스의 진한 부분을 먼저 칠하고, 203번으로 밝은 부분을 칠해 주세요.

205 ● 203 ●

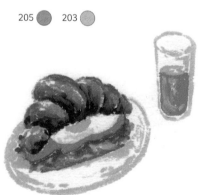

10 224번으로 빨대를 그리고 246번으로 접시와 컵의 그림자를 그려 맛있는 브런치를 완성합니다.

● 224 ● 246

민
트
초
코
컵
케
이
크

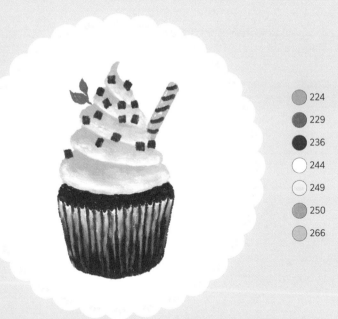

224
229
236
244
249
250
266

1 266번으로 민트 초코 크림을 층층이
스케치해 주세요.

266

2 이어서 266번으로 크림의 중간색을
칠해 주세요.

266

3 224번으로 크림의 진한 부분을 칠해 주세요.

224

4 244번으로 색과 색의 경계를 살살 문 질러 주어 부드러운 크림을 완성합니다.

 244

5 236번으로 초코 케이크 빵을 그려 주 세요. 유산지와 닿는 부분은 울퉁불퉁하 게 표현해 줍니다.

236

작고 섬세하게 표현해야 하는 부분은 찰필을 사용하면 좋아요.

6 이어서 236번으로 포장지의 주름을 세로로 그려 준 후, 아랫부분을 칠해 주세 요.

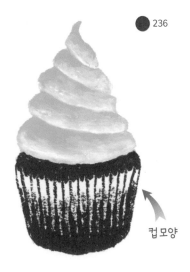 236

컵 모양

7 249번으로 포장지의 밝은 윗부분을 칠하고, 236번 갈색과 살살 겹쳐 칠해 색을 자연스럽게 이어주세요.

249 ◯

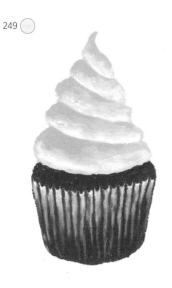

8 250번과 236번으로 막대 과자를 그려 주세요.

● 250 ● 236

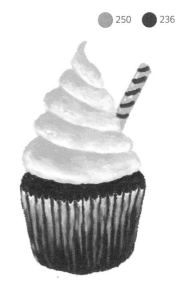

9 229번으로 민트 잎을 작게 그려 포인트를 줍니다.

229 ●

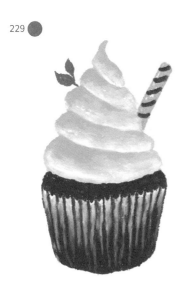

10 마지막으로 236번으로 네모난 초코칩을 가득 뿌려 완성합니다.

● 236

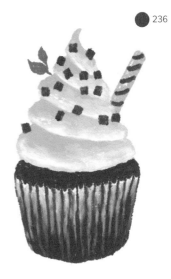

24

파
랑
새

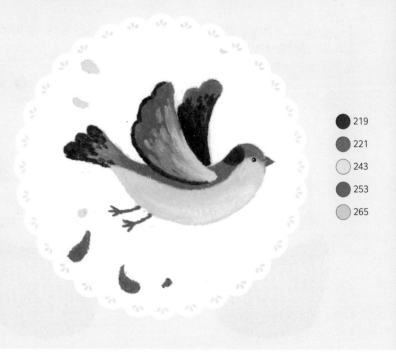

219
221
243
253
265

1 265번으로 파랑새의 몸을 먼저 그리고, 날개를 그려 주세요.

265

2 221번으로 날개와 꽁지, 몸의 파란 부분을 색칠해 주세요.

221

3 265번으로 몸통을 칠하고, 날개와 꽁지는 파란색과 만나는 부분에 터치를 주어 무늬를 표현하며 칠해 주세요.

4 243번으로 배 부분을 칠해 주세요.

265 ⬤

◯ 243

5 219번으로 머리 부분의 무늬를 그리고, 날개와 꽁지의 진한 부분을 칠해 주세요.

6 253번으로 부리와 다리를 그리고, 검정 색연필로 눈을 콕 찍어 그려 완성합니다.

219 ⬤

⬤ 253 ━━

떨어지는 깃털(⬤ 221, ◯ 265)도
함께 표현해 주세요.

눈에 작게 하이라이트
(흰 마카펜 ✏)를 주
면 초롱초롱한 눈이 됩
니다.

25

고
슴
도
치

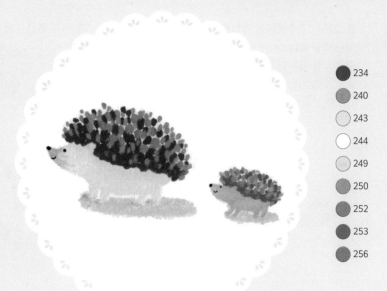

- 234
- 240
- 243
- 244
- 249
- 250
- 252
- 253
- 256

1 243번으로 큰 고습도치의
몸통을 그려 주세요.

243 ◯

주둥이는 거의 돼지처럼
뾰족하고 다리가 짧아요.

2 234번으로 가시를 동글동글
하게 점을 찍듯이 표현해 주세요.

234 ●

3 252번으로 빈 곳에 가시들
을 그려 주세요.

252

4 250번으로 가시들을 꽉 채
우고, 코끝과 발끝을 살짝 칠해
줍니다.

250

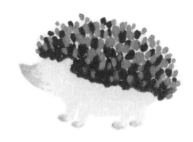

5 240번으로 아기 고슴도치의
몸통을 그려 주세요.

240 ⬤

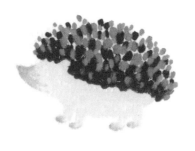

6 거기에 244번을 덧칠하여
색을 연하게 만들어주세요.

244 ◯

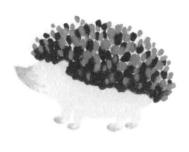

7 253번으로 가시를 군데군데
표현해 주세요.

253

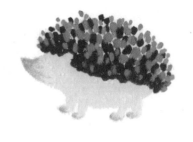

8 256번으로 빈 곳에 가시들
을 더 그려 주세요.

256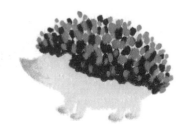

9 240번으로 가시를 꽉 채워
그려 주세요.

240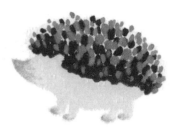

10 249번으로 그림자를 표현
하고, 검정 색연필로 눈, 코, 입
을 그려 완성합니다.

249

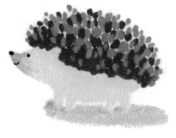

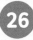

26

오
리

가
족

202
204
206
242
244
249
265
269

1 265번으로 큰 오리 두 마리를 마주 보게 스케치해 주세요.

265

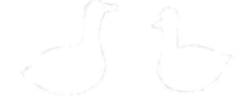

2 202번으로 아기 오리 세 마리를 그려 주세요.

202

3 204번으로 큰 오리와 아기 오리의 부리와 다리를 그려 주세요.

204

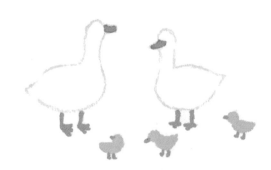

4 265번으로 하늘 배경을 칠해 주세요.

265

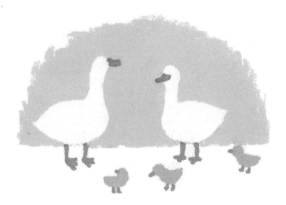

5 242번으로 잔디를 칠해 주세요.

242

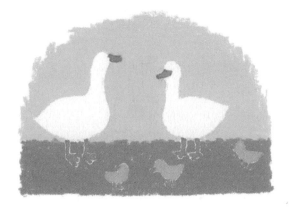

6 249번으로 큰 오리 두 마리
의 날개를 표현해 주세요.
이어서 244번을 덧칠하여 자연
스럽게 날개의 색을 이어줍니다.

249 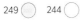 244

7 206번으로 큰 오리의 부리
와 다리의 진한 부분을 표현하
고, 204번으로 아기 오리의 날
개를 표현하세요.

206 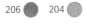 204

8 269번으로 잔디의 어두운
부분을 터치하여 칠해 주세요.
검정 색연필로 오리들의 눈을
콕 찍어 그려 완성합니다.

269

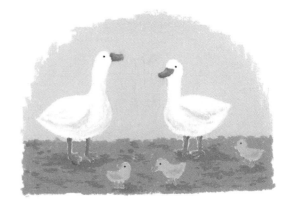

27

식빵 굽는 고양이

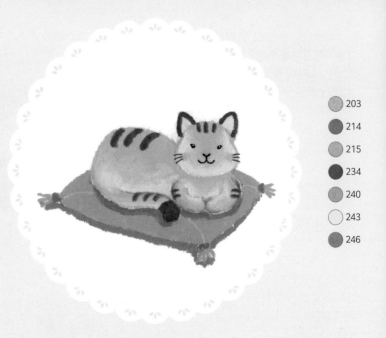

- 203
- 214
- 215
- 234
- 240
- 243
- 246

1 203번으로 고양이의 머리를 스케치해 주세요.

203

2 이어서 고양이의 몸을 스케치합니다.

203

발을 몸에 숨기고 있어요.

3 203번으로 얼굴과 몸의 밝은 부분을 비워 두고 칠해 주세요.

4 243번으로 비워 둔 밝은 부분을 칠해 주세요. 색과 색이 만나는 부분은 연하게 겹쳐 칠해 자연스럽게 표현합니다.

203

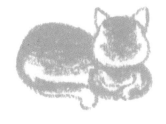

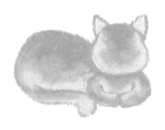

◯ 243

5 234번으로 고양이의 무늬들을 그려 주세요.

6 240번으로 핑크빛 코과 볼을 동그랗게 칠해 주세요.

234

 240

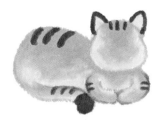

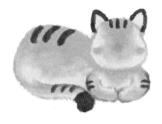

7 검정 색연필로 눈, 코, 입, 수염을 그려 주세요.

8 215번으로 방석을 그려 주세요.

 215

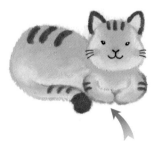

흰 마카펜(✐)으로 눈에 작게 하이라이트를 주면 초롱초롱한 눈이 됩니다.

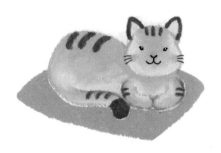

9 214번으로 고양이의 그림자를 표현 하세요.

10 214, 215번으로 방석 모서리의 장 식을 그려 주고 246번으로 방석의 그림 자를 표현하세요. 마지막으로 흰 색연필 로 방석에 주름을 그려 완성합니다.

214 ●

● 214 ● 215 ● 246 ✏

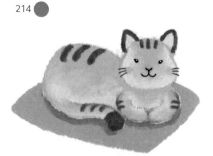

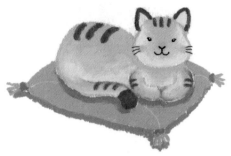

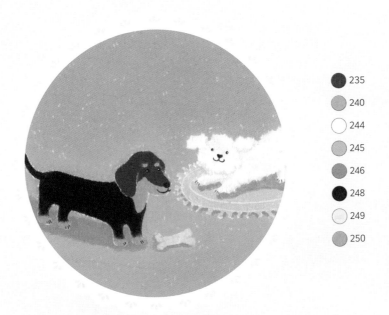

28

강
아
지
들

- 235
- 240
- 244
- 245
- 246
- 248
- 249
- 250

1 250번으로 왼쪽 닥스훈트의 머리를, 249번으로 오른쪽 몰티즈의 머리를 스케치해 주세요.

250 ● 249 ○

2 이어서 같은 색으로 몸통을 스케치해 주세요.

닥스훈트는 허리가 길어요.

3 마지막으로 다리와 꼬리를 그려 강아지들의 형태를 완성하세요.

다리가 짧아요.

4 250번으로 닥스훈트의 눈썹, 목, 발을 칠하고 249번으로 몰티즈의 털을 포슬포슬 연하게 칠해 주세요.

250 ⬤ 249 ◯

5 235번으로 닥스훈트의 머리를 칠해 주세요. 그리고 244번으로 몰티즈의 털을 전체적으로 칠해 주세요.

235 ⬤ 244 ◯

6 248번으로 닥스훈트의 몸을 칠하고 249번으로 뼈 모양 간식을 그려 주세요.

248 ⬤ 249 ◯

7 245번으로 몰티즈 아래 러그를 그려 주세요.

245

8 240번으로 집 모양 배경을 칠해 주세요. 강아지와 색이 섞이지 않게 빈 공간을 살짝 남기고 칠하면 좋아요.

240

9 246번으로 그림자를 그려 주세요. 검정 색연필로 눈, 코, 입을 그려 귀여운 강아지들을 완성합니다.

246

흰 마카펜()으로 눈에 작게 하이라이트를 주면 초롱초롱한 눈이 됩니다.

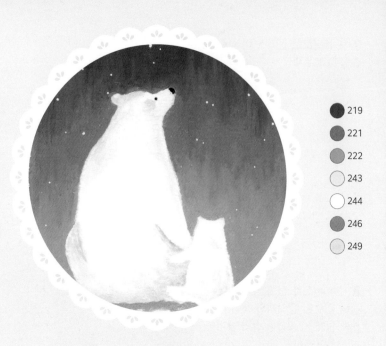

29

북극곰

219
221
222
243
244
246
249

1 249번으로 눈 위에 큰 북극곰과 아기 북극곰을 스케치해 주세요.

249

2 219번으로 하늘의 윗부분을 칠해 주세요.

219

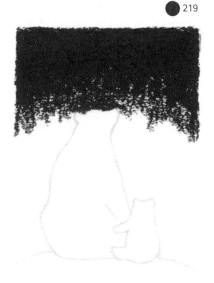

3 221번으로 이어서 칠해 주세요. 색과 색이 이어지는 부분을 세로 방향으로 살살 칠하며 자연스럽게 이어줍니다.

221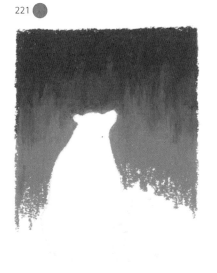

4 222번으로 하늘의 아랫부분을 같은 방법으로 칠해 주세요.

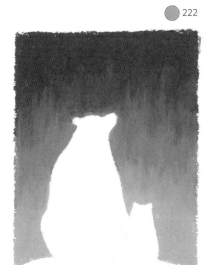 222

5 249번으로 흰 북극곰들 털의 어두운 부분을 칠해 주세요.

249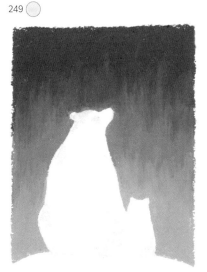

6 243번으로 큰 북극곰의 노란 털을 군데군데 칠해 주세요.

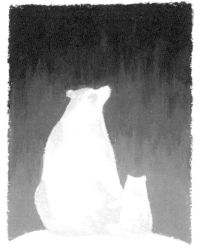 243

7 249번으로 바닥의 눈 아래를 칠해 주세요.

8 244번으로 북극곰의 어두운 털을 표현한 부분을 덧칠하여 자연스럽게 색을 이어주고, 바닥의 윗부분도 칠해 주세요.

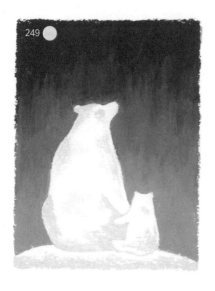

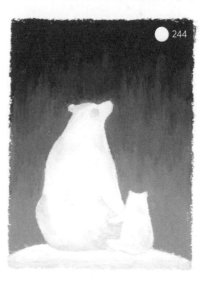

9 246번으로 북극곰의 그림자를 그리고, 검정 색연필로 큰 북극곰의 코와 눈을 그려 주세요.

10 흰색 마카를 사용하여 배경에 달과 별을 그려 완성합니다.

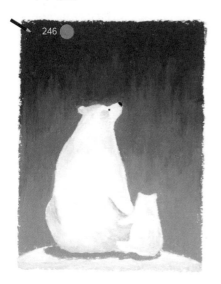

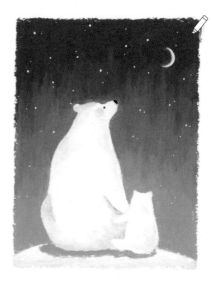

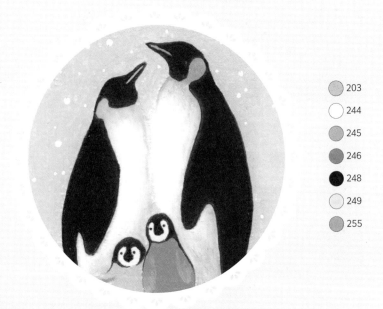

30

펭귄 가족

○ 203
○ 244
○ 245
○ 246
● 248
○ 249
○ 255

1 249번으로 오뚜기 모양의 아기 펭귄 두 마리를 먼저 스케치하고, 뒤에 큰 펭귄 두 마리를 스케치해 주세요.

249 ○

가운데가 통통한 원기둥꼴

2 이어서 249번으로 배경을 칠해 주세요.

○ 249

3 203번으로 왼쪽의 엄마 펭귄, 255번으로 오른쪽의 아빠 펭귄의 배에 색을 입혀주세요.

4 244번을 덧칠하여 자연스러운 색을 만들어줍니다.

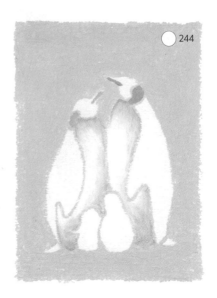

5 왼쪽 아기 펭귄은 245번으로, 오른쪽 아기 펭귄은 246번으로 몸을 칠해 주세요.

6 이어서 왼쪽은 246번으로, 오른쪽은 245번으로 아기 펭귄의 날개를 표현해 주세요.

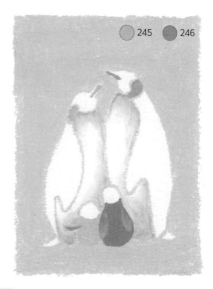

7 248번으로 큰 펭귄 두 마리의 등을 색칠해 주세요. 넓은 부분만 색칠합니다.

8 검정 색연필로 248(●)번으로 칠한 곳의 테두리를 정리하고, 펭귄들의 머리도 색칠해 주세요.

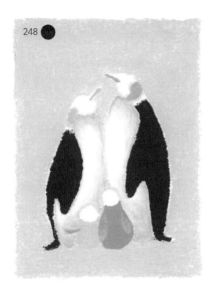

248 ●

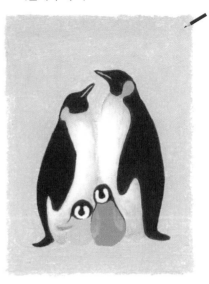

9 검정 색연필로 펭귄들의 발을 그리고, 아기 펭귄 두 마리의 눈을 그려 행복한 펭귄 가족을 마무리해 주세요.

10 흰색 마카를 사용하여 배경에 눈을 가득 그려 완성합니다.

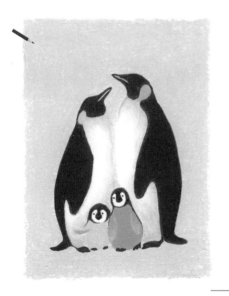
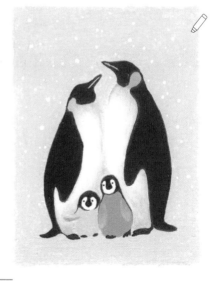

31

빵집

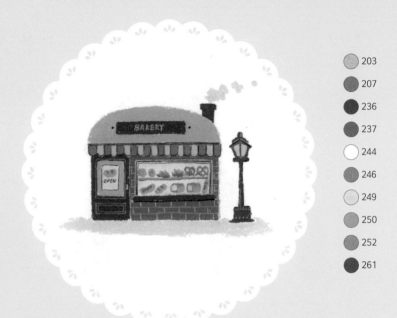

- 203
- 207
- 236
- 237
- 244
- 246
- 249
- 250
- 252
- 261

1 250번으로 빵집의 외관을 스케치해 주세요.

250

2 이어서 250번으로 지붕과 작은 창문 틀을 칠해 주세요.

간판 자리를 남겨요.

250

3 203번과 207번으로 지붕 아래에 알록달록한 차양 천막을 그려 주세요.

203 207

4 236번으로 굴뚝과 간판, 문과 큰 창틀을 칠해 주세요.

236

5 249번으로 작은 창문과 큰 창문을 칠해 주세요.

249

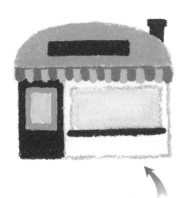

큰 창문은 연하게 칠한 뒤 면봉으로 문질러 얇게 채워주세요.

6 237번으로 빵집의 벽을 칠해 주세요.

237

7 246번으로 선반을 그리고 252번으로 여러가지 종류의 빵을 그려 주세요.

246 ⬤ 252 ⬤

8 237번으로 빵의 진한 부분을 콕콕 찍어 그려 주세요. 식빵의 앞부분은 244번으로 칠해 밝게 표현합니다. 그리고 203번으로 가로등의 전구를 그려 주세요.

⬤ 237 ◯ 244 ⬤ 203

9 261번으로 가로등을 그리고 검정 색연필로 외곽을 다듬어주세요. 그리고 간판 양옆의 작은 동그라미, 차양 천막의 테두리, 문의 글자, 큰 창문의 테두리들을 그려 주세요.

261 ⬤ ✏

10 흰 색연필로 간판의 글자와 문의 무늬, 벽돌을 그리고 가로등에도 무늬를 넣어 주세요. 그리고 249번으로 굴뚝의 연기와 땅을 칠해 완성합니다.

✏ ◯ 249

벽돌은 위아래 엇갈리게 세로선을 그어요.

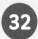

카
페

	203
	235
	238
	242
	243
	245
	246
	253
	254

1 243번을 사용해 카페의 외관을 스케치하고 245번으로 차양을 그려 주세요.

243 ◯ 245 ◯

2 243번으로 카페의 벽을 꼼꼼히 칠하고, 245번으로 귀여운 패턴의 차양을 칠해 주세요.

◯ 243 ◯ 245

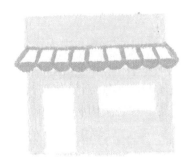

3 203번으로 창문을 칠하고, 253번으로 작은 입간판을 스케치하세요.

4 253번으로 입간판과 문, 가로로 긴 창문틀을 칠해 주세요.

203 253 ●

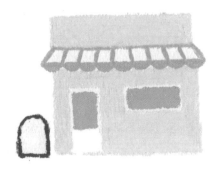

● 253

5 235번으로 문의 손잡이와 진한 네모 무늬를 그려 주세요..

6 238번으로 벤치를 그려 주세요.

235 ●

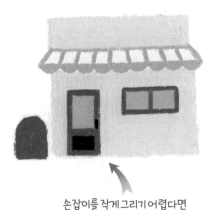

손잡이를 작게 그리기 어렵다면 검정 색연필을 사용해도 좋아요.

● 238

7 245번으로 카페 옆의 화분을 두 개 그리고 242, 238번으로 식물을 그려 주세요.

245 ● 242 ● 238 ●

8 검정 색연필로 간판의 글씨와 입간판의 테두리를 그리고 문과 창문에도 디테일을 주세요.

9 흰 색연필로 입간판에 커피 잔과 글자를 표현하고, 창문의 반짝이는 부분을 칠해 주세요. 246번과 254번으로 땅을 칠해 완성합니다.

● 246
● 254

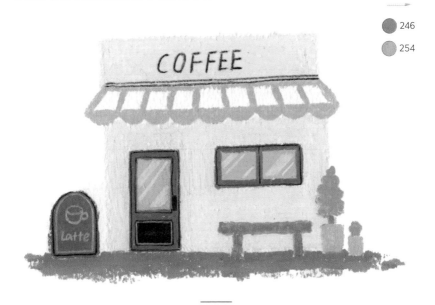

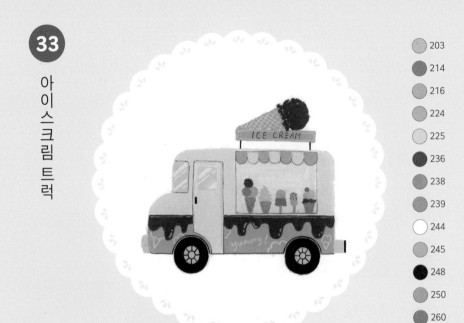

33

아
이
스
크
림
트
럭

- 203
- 214
- 216
- 224
- 225
- 236
- 238
- 239
- 244
- 245
- 248
- 250
- 260

1 225번으로 푸드 트럭의 형태를 스케치해 주세요.

225 ◯

옆에 큰 창이 있어요.

2 245번으로 창문 두 개와 문의 테두리를 그리고 225번으로 트럭의 윗부분과 문을 색칠해 주세요.

245 ◯ 225 ◯

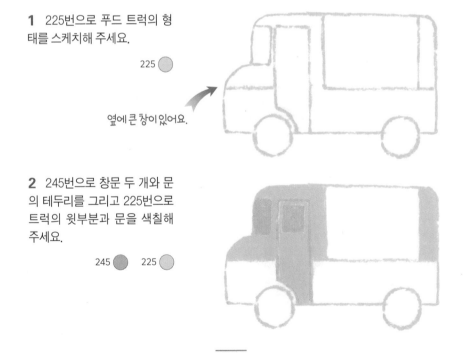

3 216번으로 시럽이 흘러내리는 모양을 남겨 둔 후 트럭의 아랫부분을 칠해 주세요. 그리고 245번으로 바퀴의 중심을 칠하고 트럭 앞뒤에 작은 범퍼를 그려 주세요.

216 ● 245 ●

4 236번으로 초코 시럽 무늬를 칠해 주고, 큰 창에 245번과 244번을 차례로 얇게 칠한 뒤 면봉으로 문질러 주세요.

236 ● 245 ● 244 ○

5 216번과 225번으로 귀여운 무늬의 작은 차양을 그리고, 216번으로 지붕 위 간판을 네모나게 칠해 주세요.

216 ● 225 ○

6 간판 위의 큰 아이스크림콘 모형을 250번으로, 진열된 아이스크림콘과 막대는 238번으로 그려 주세요.

250 ● 238 ●

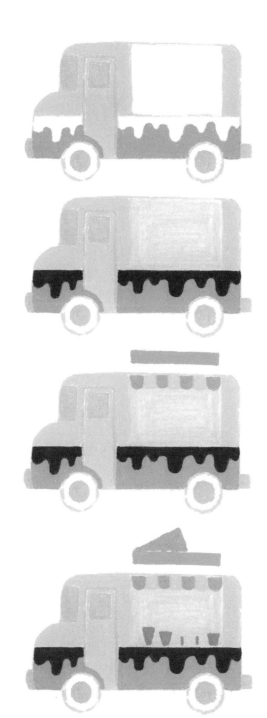

7 알록달록한 색을 자유롭게 사용하여 진열된 아이스크림을 그려 주세요.

아이스크림 그림에는 203 ○, 214 ●, 216 ●, 224 ●, 236 ●, 239 ●, 260 ● 번을 사용했습니다.

8 236번으로 간판 모형의 초코 아이스크림을 그리고, 248번과 검정 색연필로 트럭의 바퀴를 그려 주세요.

236 ● 248 ● ▬▬✏➤

9 검정 색연필로 간판에 글자를 써주세요. 그리고 문과 창문의 테두리 등을 그려 디테일을 더해줍니다. 흰 색연필로 유리창의 반짝임과 간판 아이스크림 콘의 무늬를 표현하고, 트럭의 아랫부분에 귀여운 그림과 글자를 추가하여 완성합니다.

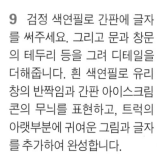

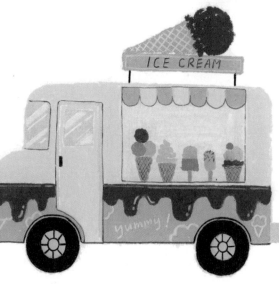

34

꽃
수
레

- 203
- 207
- 214
- 217
- 229
- 237
- 239
- 241
- 242
- 245
- 265
- 269
- 271

1 203번으로 지붕을 그려 주세요.

203

2 203, 239번으로 지붕을 칠하고, 242 번으로 지붕과 이어진 수레 몸체의 형태 를 그려 주세요.

203 239 242

3 237번으로 간판과 벽돌 단, 화분들을 그려 주세요.

237 ●

4 245번으로 수레에 달린 꽃바구니와 화분 두 개를, 271번으로 오른쪽 바닥의 큰 화분을 그려 주세요.

● 245 ● 271

5 229번으로 왼쪽부터 차례로 세 개의 선인장을 그리고, 271번으로 마지막의 행잉 플랜트를 그려 주세요.

229 ● 271 ●

6 239, 207번으로 바구니의 튤립을 그리고 214, 217, 265번으로 긴 화분의 작은 꽃들을 가득 그려 주세요. 그리고 203, 237번으로 해바라기를 세 송이 그려 주세요.

239 ● 207 ● 214 ● 217 ●
265 ● 203 ● 237 ●

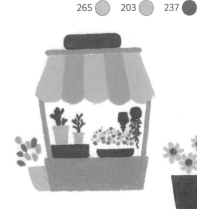

7 241, 269번을 사용하여 방금 그린 꽃들 주위에 초록 잎을 가득 그려 주세요.

8 검정 색연필로 수레의 바퀴, 튤립 바구니의 무늬와 행잉 플랜트의 줄을 그려 주세요. 그리고 수레 테두리에 디테일을 추가해 주세요.

241 ⬤ 269 ⬤

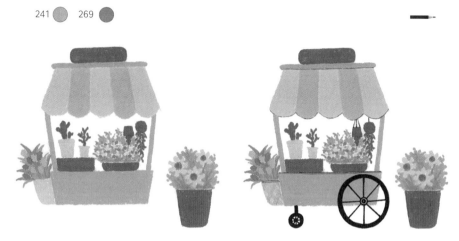

9 흰 색연필로 간판에 글자를 써주세요. 그리고 선인장과 화분, 벽돌 단, 수레 몸체에 무늬를 그려 줍니다. 마지막으로 245번으로 땅을 표현하여 완성합니다.

245 ⬤

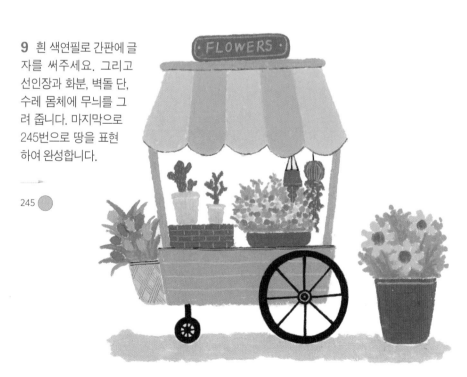

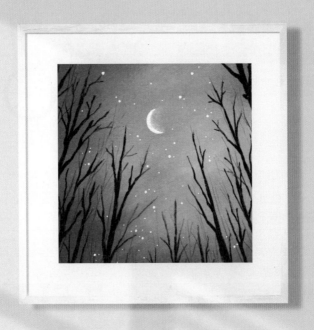

오일파스텔
풍경화 그리기

오일파스텔 드로잉을 처음 시작할 때
풍경화 그림을 보면 '나도 그릴 수 있을까?'라는
생각이 들 수 있습니다.
조용한 오리가 알려주는 대로
천천히 단계별로 따라해 보세요.
몇 단계 만에 쉽게 풍경화 작품이 완성됩니다.

고궁의 저녁 풍경

⬤ 203　⬤ 204　⬤ 206　◯ 243　◯ 244　⬤ 245　⬤ 248

초보자를 위한 첫 번째 풍경화입니다. 해질녘 노을을 배경으로 한 고궁의 그림입니다. 배경하늘의 블렌딩을 하고 나면 절반은 완성한 겁니다. 고궁의 처마 위에 있는 동물 모양의 토우(흙으로 만든 상)를 '잡상'이라고 부르는데요. 잡상까지 검정 색연필로 그리고 나면 작품이 됩니다. 차근차근 9단계까지 따라해 보세요.

1 245()번으로 하늘의 윗부분을 칠해 주세요. 아래로 내려올수록 손에 힘을 빼고 살살 칠해 줍니다.

2 이어서 243()번으로 칠해 주세요.

3 203()번과 204()번을 차례로 이어서 칠해 주세요.

4 마지막으로 206(⬤)번으로 하늘의 아랫부분을 칠해 주세요.

5 키친타월이나 면봉, 찰필 등 편한 재료를 사용하여 가로 방향으로 부드럽게 문질러 주세요.

그러데이션이 어색한 부분이 생기면 사용한 색을 얇게 덧칠하고 문질러 자연스럽게 만들어주세요.

6 244(◯)번으로 하늘의 아랫부분에 동그란 태양 빛을 그려 주세요. 테두리를 면봉으로 문질러 자연스럽게 표현합니다.

7 검정 색연필(━━▸)로 고궁의 실루엣을 그려 주세요.

👉 검정 색연필로 실루엣을 두껍게 그리면 검정 오일파스텔로 안을 채울 때에 수월해요.

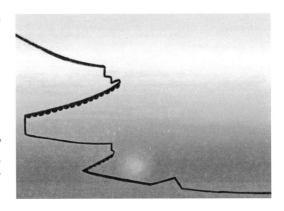

8 검정 색연필(━━▸)로 지붕 위의 잡상(고궁의 처마 위의 동물 모양 토우)들을 그려 주세요.

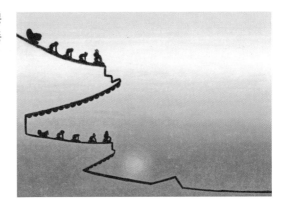

9 248(⬤▸)번으로 고궁의 실루엣을 채워 칠하고, 나무들도 그려 주세요. 그리고 흰 마카펜(▭▭▸)으로 흰색의 중앙에 작은 동그라미를 그려 태양을 선명하게 표현해 완성합니다.

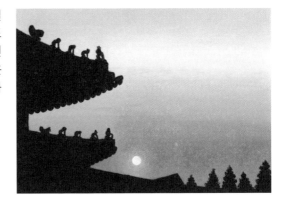

붉은 노을과 기린

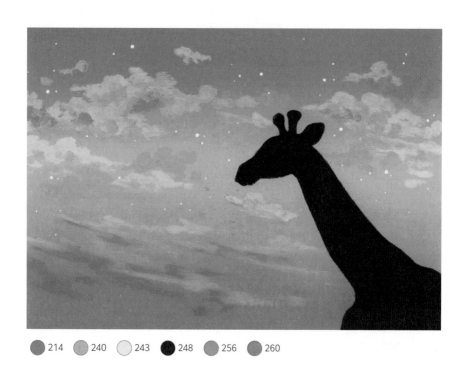

● 214 ● 240 ○ 243 ● 248 ● 256 ● 260

처음 오일파스텔 드로잉을 시작하는 분에게 구름 그리기 연습은 꼭 필요합니다. 다양한 구름 그리기를 통해 여러 모습의 하늘을 표현할 수 있습니다. 이 작품의 6단계부터 8단계까지에서 세 번 나눠 따라 그리면 쉽고 간단히 구름을 그릴 수 있습니다.

1 214(⬤)번으로 하늘의 윗부분을, 260(⬤)번으로 하늘의 아랫부분을 칠해 주세요. 색과 색이 만나게 될 부분은 힘을 빼고 연하게 칠합니다.

2 이어서 256(⬤)번으로 가운데 부분을 비워 두고 칠해 주세요.

3 240(⬤)번으로 중앙의 빈 부분을 채워 하늘의 바탕색을 완성합니다.

4 키친타월이나 면봉, 찰필 등 편한 재료를 사용하여 가로 방향으로 부드럽게 문질러 주세요.

5 색과 색이 만나는 부분을 더욱 자연스럽게 하기 위해 사용한 색을 얇게 덧칠해 주세요.

214 ●
256 ●
240 ●
260 ●

6 색을 덧칠한 부분을 살살 문질러 하늘의 그러데이션을 완성한 뒤, 243(◯)번으로 구름을 그려 주세요.

7 243(◯)번으로 그린 구름의 아랫부분에 256(⬤)번으로 중간 톤을 더해 주세요. 그리고 아래에 그려 준 흩날리는 구름은 손으로 가볍게 문질러 자연스럽게 합니다.

8 214(⬤)번으로 구름의 진한 부분을 표현하고, 검정 색연필(━─·)로 기린의 실루엣을 그려 주세요.

👉

기린은 이마에 두 개의 짧은 뿔이 있어요.
검정 색연필로 기린 실루엣을 두껍게 그리면 검정 오일파스텔로 안을 채울 때에 수월해요.

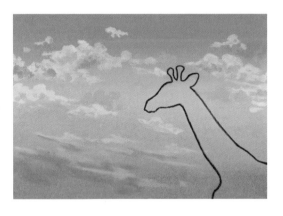

9 248(⬤)번으로 기린의 실루엣을 채워 칠하고 흰 마카펜(▭)으로 별을 콕콕 찍어 완성합니다.

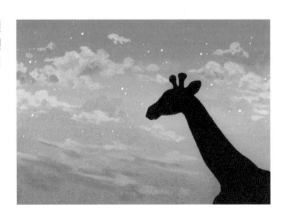

맑은 날의 해바라기

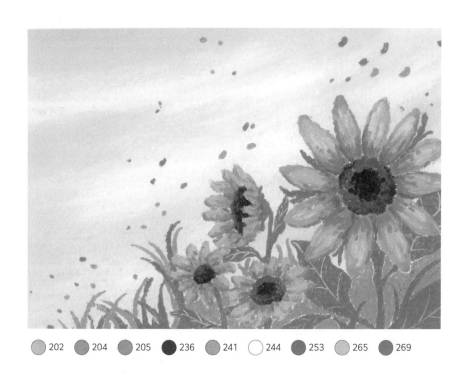

◯ 202 ● 204 ● 205 ● 236 ● 241 ◯ 244 ● 253 ● 265 ● 269

오일파스텔 드로잉의 기본 기법이 모두 들어 있는 풍경화입니다. 사선 방향의 구름 기법과 노란 해바라기 꽃들의 자유로운 방향을 살린 표현 그리고 두 가지 색의 초록 잎을 그대로 따라 그리면 내 방에 걸어 놓을 수 있는 해바라기 풍경화가 완성됩니다.

1 265(⬭)번을 사용하여 구름의 흰 부분을 남겨 가며 사선 방향으로 하늘을 칠해 주세요.

2 244(⬭)번으로 빈 부분을 채워서 칠해 주세요.

3 면봉이나 찰필, 키친타월 등 편한 도구를 사용하여 오일파스텔이 칠해진 사선 방향으로 부드럽게 문질러 주세요.

4 204(⬭)번으로 해바라기 꽃의 형태를 그려 주세요. 이때 꽃의 방향을 자유롭게 표현해 주세요.

5 이어서 204(⬭)번으로 해바라기 꽃잎들을 묘사해 주고, 253(⬤)번으로 원 안의 꽃술을 그려 줍니다.

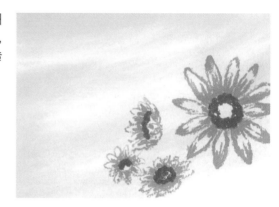

6 202(⬭)번으로 꽃잎을 채워서 칠하고, 236(⬤)번으로 꽃술의 진한 부분을 콕콕 찍어 가며 그려 주세요.

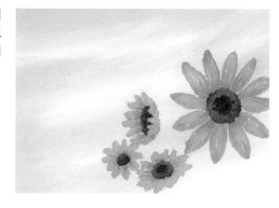

7 205(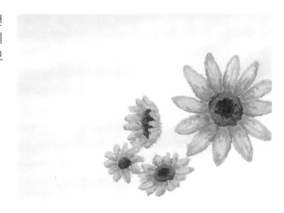)번과 253(⬤)번
으로 꽃술과 맞닿은 꽃잎 안쪽의
진한 부분을 조화롭게 섞어서 묘
사해 주세요.

8 269(⬤)번으로 해바라기
의 줄기와 진한 색 잎을 그려 주
세요.

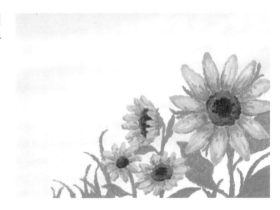

9 241(⬤)번으로 밝은 색의
잎들을 추가하여 그린 후 흰 색
연필(———▶)을 사용하여 진한 색
잎에 잎맥을 그려 완성합니다.

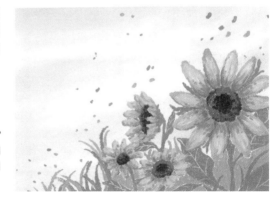

241⬤, 269⬤번으로 바람에
날리는 작은 나뭇잎들을 그려 주어
도 좋아요.

바람 부는 가을 풍경

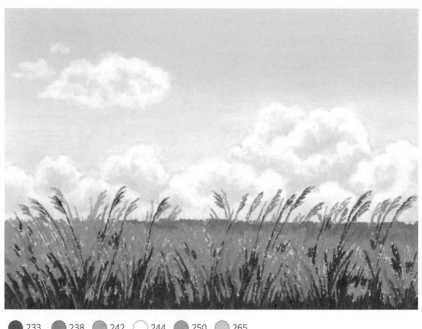

● 233　● 238　● 242　○ 244　● 250　○ 265

흔들리는 갈대밭이 계절을 알려줍니다. 6~9단계까지 네 가지 색으로 갈대밭을 표현하는 기술을 익혀 보세요. 그림 그리는 자신감이 생길 거예요.

1 250(■)번으로 지평선을 긋고 265(⬭)번으로 뭉게구름들의 형태를 그려 주세요.

2 265(⬭)번으로 하늘의 윗부분을 꽉 채워 칠하고, 아래로 내려올수록 힘을 빼고 연하게 칠해 주세요. 그리고 구름의 어두운 부분을 색칠합니다.

☞
구름의 형태를 스케치한 부분의
바로 위를 칠해 주면 돼요.

3 244(⬭)번으로 하늘의 아랫부분을 겹쳐서 칠해 색을 연하게 만들어주세요. 그리고 하늘색으로 칠해 둔 구름의 바로 윗부분을 동글동글 겹쳐 칠해 색을 자연스럽게 이어줍니다.

4 면봉으로 하늘의 아랫부분을 가로 방향으로 문질러 하늘색과 흰색이 자연스럽게 섞이게 하세요. 그리고 구름도 면봉으로 동글동글 문질러 부드럽게 표현합니다.

5 244(○)번을 사용하여 구름의 가장 밝은 테두리 부분을 그려 구름을 선명하게 하세요. 하늘에 작은 구름 두 개도 추가하여 그려 줍니다.

6 238(●)번으로 진한색의 갈대밭, 풀과 갈대들을 그려 주세요.

☞ 오일파스텔의 각진 부분으로 갈대를 얇게 그려요.

7 250(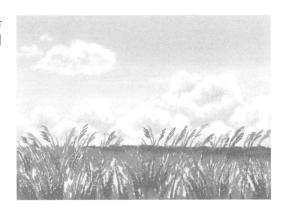)번으로 갈대밭을 채워서 칠하고, 밝은색의 갈대들도 더 그려 주세요.

8 갈대밭의 빈 부분에 242(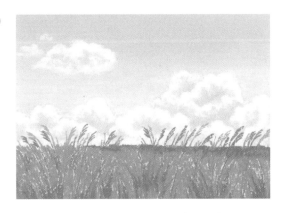)번으로 초록색의 풀들을 그려 주세요.

9 233(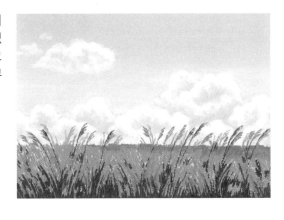)번으로 앞부분의 진한 풀들을 길게 그리고 뒤에 있는 풀은 짧게 그려 주세요. 그리고 그려 둔 갈대의 반 정도에 진한 부분을 추가하여 완성합니다.

전봇대가 있는 풍경

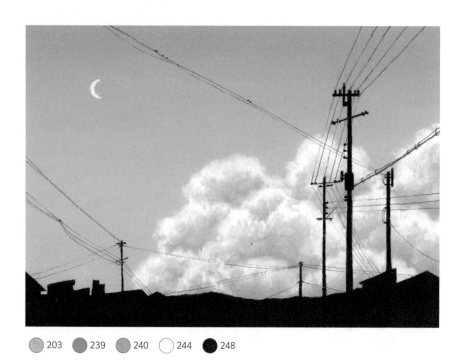

⬤ 203　⬤ 239　⬤ 240　○ 244　⬤ 248

'나는 따라 그리기 힘들까?'라는 생각은 하지 마세요. 동글동글한 구름의 표현을 1단계부터 6단계까지 차근차근 따라 그리고 나면 거의 다 그린 것입니다. 전봇대의 검정 실루엣은 색연필의 가늘기를 조절하며 천천히 따라 그려 보세요. 완벽하진 않아도 아주 비슷한 느낌의 풍경화가 완성됩니다.

1 203()번으로 도시의 실루엣을 그릴 자리를 표시하고, 그 위로 뭉게구름의 형태를 그려 주세요.

2 203()번으로 하늘의 윗부분을 조금 남겨 두고 칠하세요. 그리고 구름의 밝은 톤을 칠해 줍니다.

3 240()번으로 하늘 위를 이어서 칠하고 구름의 중간 톤을 칠해 주세요.

☞ 203⬭번으로 칠해 둔 구름의 아랫부분을 이어서 칠하면 돼요.

4 239(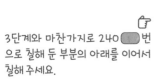)번으로 하늘 윗부분을 채워 칠하고, 구름의 제일 진한 부분을 칠해 주세요.

3단계와 마찬가지로 240(⬭)번으로 칠해 둔 부분의 아래를 이어서 칠해 주세요.

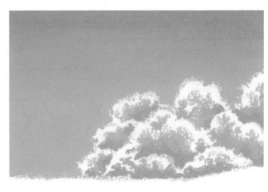

5 244(◯)번으로 칠하지 않고 비워 둔 구름의 제일 밝은 부분을 칠해 주세요. 테두리도 동글동글하게 칠해 줍니다.

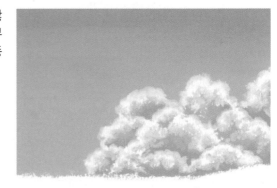

6 면봉을 사용하여 구름의 색들이 자연스럽게 섞이도록 약한 힘으로 부드럽게 문질러 주세요.

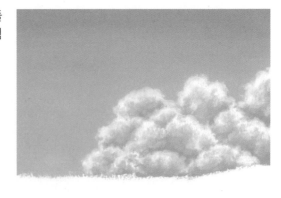

7 검정 색연필()을 사용하여 건물의 실루엣과 전봇대의 중심선을 그려 주세요.

8 색연필을 뾰족하게 깎아 가며 전봇대와 전깃줄을 섬세하게 표현합니다.

☞
34쪽 전봇대 그리는 방법을 참고하세요.

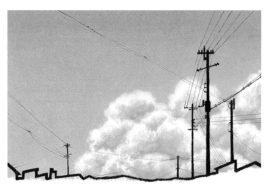

9 248(●)번으로 건물의 실루엣을 칠하고 빈 곳은 면봉이나 찰필로 문질러 채웁니다. 그리고 흰 마카펜(▭)으로 그믐달을 그려 완성합니다.

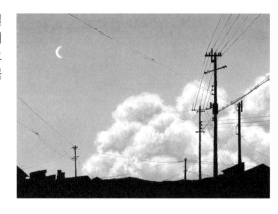

흐린 날의 들판 풍경

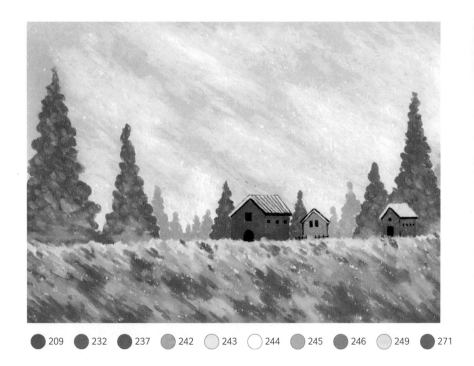

● 209　● 232　● 237　● 242　○ 243　○ 244　● 245　● 246　○ 249　● 271

이번 풍경화는 바람이 불고 있는 흐린 날의 초원 마을입니다. 하늘도 바람 때문에 구름을 사선 방향으로 표현했고요. 6~8단계까지는 들판에 바람이 부는 방향으로 풀들이 흔들리는 표현을 배워 봅니다.

1 245()번으로 지평선을 먼저 그은 뒤, 구름 부분을 남기며 하늘을 사선 방향으로 칠해 주세요.

☞
손 힘의 강약을 조절하며 칠해 보세요.

2 249(　)번으로 하늘의 빈 부분을 칠해 주세요.

☞
색과 색이 겹치는 부분은 힘을 빼고 얇게 덧칠합니다.

3 244(　)번으로 남은 하늘을 살살 채워 나가면서 색들을 자연스럽게 섞어주세요. 그리고 209(　), 246(　), 237(　)번을 사용하여 집들을 그려 줍니다.

4 271(⬤)번과 232(⬤)번
을 번갈아 가며 자유롭게 사용하
여 나무들의 진한 부분을 표현해
주세요. 맨 오른쪽 집의 지붕이
있는 곳은 비워 두고 칠합니다.

5 242(⬤)번으로 큰 나무들
의 밝은 부분을 칠하고, 사이사
이 작은 나무들을 그려 주세요.

6 232(⬤)번으로 들판의 진
한 풀을 사선 방향으로 그려 주
세요.

7 242(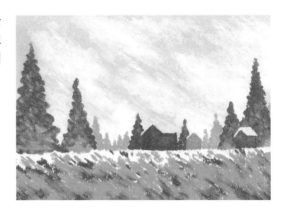)번을 사용하여 같은 사선 방향으로 넓게 칠하고 윗부분에는 작은 풀들을 그려 줍니다.

8 243(◯)번으로 들판의 윗부분을 채워 밝은 색의 풀을 표현하고, 아랫부분에도 군데군데 밝게 칠해 주세요. 그리고 232(●)번을 사용하여 진한 색의 풀을 조금 더 추가해 그려 줍니다.

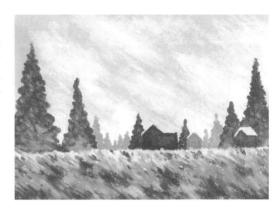

9 마지막으로 검정 색연필 (➤)을 사용하여 집에 지붕과 창문, 문을 그려 주어 완성합니다.

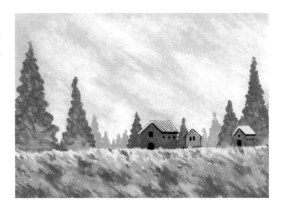

핑크빛 저녁 마을

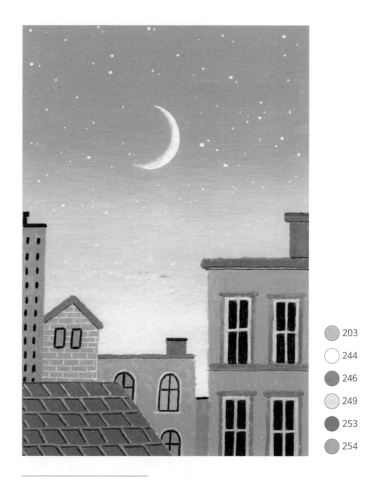

203
244
246
249
253
254

다양한 건물들의 모양을 섬세하게 표현해 주세요. 차근차근 따라하면 쉽게 작품을 완성할 수 있습니다.

1 254()번으로 하늘의 윗부분을 칠해 주세요. 아래로 내려올수록 힘을 빼고 살살 칠해 줍니다.

2 이어서 249(⬭)번으로 칠해 주세요.

👉 색과 색이 겹치는 부분은 힘을 빼고 얇게 덧칠합니다.

3 하늘의 아랫부분을 244(⬭)번으로 칠해 주세요.

4 손가락으로 가로 방향으로 부드럽게 문질러 그러데이션을 표현합니다.

5 하늘의 분홍색과 은회색이 겹치는 부분에 사용한 색을 얇게 덧칠하고 문질러 그러데이션을 더욱 자연스럽게 하세요. 그리고 254()번으로 건물의 형태를 스케치합니다.

6 254()번으로 분홍 건물을 꼼꼼하게 채워 칠해 주세요.

7 253()번으로 지붕과 굴뚝을 그려 주세요.

8 246(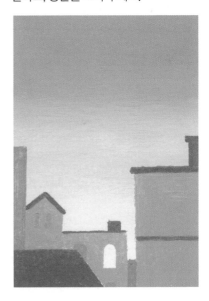)번으로 비워 둔 건물을 마저 칠하고, 창문을 그려 주세요.

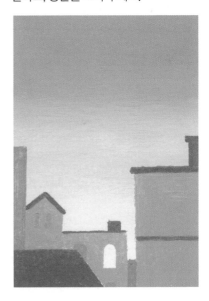

9 ^①203(⬤)번으로 불이 켜진 창문 하나를 칠하고, ^②흰 색연필(━➤)을 사용하여 지붕의 무늬와 오른쪽 건물의 창살을 그려 주세요.

10 ^③검정 색연필(━➤)을 사용하여 오른쪽 건물의 창문을 칠하고, ^④253(⬤)번으로 창틀을 그려 주세요. ^⑤그리고 검정 색연필(━➤)로 나머지 건물의 창문들과 지붕도 섬세하게 표현하세요.

11 ^⑥흰 색연필(━➤)로 뒤에 자리한 건물들에 벽돌무늬와 창틀을 마저 표현합니다. 그리고 ^⑦하늘 바탕을 흰 색연필(━➤)로 긁어내며 큰 초승달을 그려 주세요.

12 긁어낸 부분 위에 ^⑧흰 마카펜(▭▭)으로 달을 더욱 선명하게 그려 주고, ^⑨별을 가득 찍어 완성합니다.

신비의 숲

212
213
217
218
219
224
244

이번에는 밤하늘 표현으로 밝은 안쪽에서 방사형으로 어두운 바깥 하늘로 번져 가는 기법을 배웁니다. 차근차근 1단계부터 9단계까지 따라해 보세요.

1 217(●)번으로 하늘의 중앙 부분을 칠해 주세요.

2 217(●)번으로 칠한 주변을 224(○) 번으로 이어서 칠해 주세요.

색과 색이 겹치는 부분은 힘을 빼고 얇게 덧칠합니다.

3 213(●)번으로 하늘의 왼쪽 부분을 칠해 주세요.

4 218(●)번으로 하늘의 어두운 부분을 넓게 칠해 줍니다.

5 212(⬤)번으로 하늘의 왼쪽 끝 부분을 칠해 주세요.

6 219(⬤)번으로 빈 부분을 모두 칠합니다.

5

6

7 키친타월이나 면봉, 찰필 등 편한 재료를 사용하여 밝은 부분부터 차례대로 색이 탁해지지 않게 문질러 주세요.

8 244(◯)번과 224(⬤)번으로 밝은 부분을 한 번 더 얇게 덧칠해 주세요.

7

8

9 손으로 살살 문질러 줍니다.

10 검정 색연필(로 나무들의 중심선을 그려 주세요.

☝️
하늘을 올려다보고 있어요.

11 검정 색연필()로 굵은 나무들을 먼저 그린 후, 사이사이 가는 나무를 그려 주세요.

12 흰 마카펜()으로 달과 별을 그려 완성합니다.

잉크가 마른 후,
달의 안쪽을 면봉이나 찰필로
살살 문질러 주면 더욱 자연스러운
표현이 됩니다.

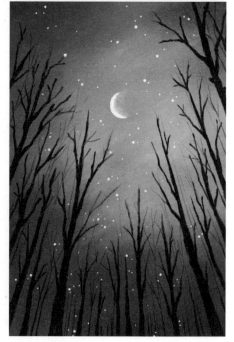

빛나는 바다

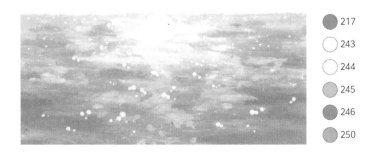

- 217
- 243
- 244
- 245
- 246
- 250

잔잔한 바다 물결 위로 빛나는 은빛 물비늘이 환상적입니다.
흰 마카펜을 사용해 반짝이는 물결을 표현해 보세요.

1 245()번으로 수평선을 그은 후, 구름의 흰 부분을 남겨 가며 하늘의 윗부분을 칠해 주세요.

☞
손 힘의 강약을 조절하며
칠해 보세요.

2 이어서 243(⬤)번으로 비워 둔 구름 모양의 아랫부분을 칠해 주세요. 그리고 하늘의 아랫부분을 이어서 칠해 줍니다.

☞
색과 색이 겹치는 부분은
힘을 빼고 얇게 덧칠합니다.

3 244(◯)번으로 비워 둔 구름 모양을 채워서 칠하고, 하늘도 군데군데 덧칠하며 색들을 자연스럽게 섞어주세요.

4 245(◯)번으로 구름의 아랫부분을 살살 칠해 주세요. 그리고 하늘의 두 가지 색이 만나는 중간 부분에 자연스러운 터치들을 추가하여 오일파스텔의 거친 질감이 살아 있는 하늘을 완성합니다.

5 245(⬭)번으로 바다의 물결을 가로 방향으로 칠해 주세요. 중앙의 밝은 부분은 남겨 두고 칠해 줍니다.

6 217(⬭)번으로 바다의 앞 부분에 푸른 물결을 칠해 주세요.

7 이어서 246(⬭)번으로 진한 물결을 그려 줍니다.

8 243(◯)번으로 바다의 중앙 부분에 밝은 물결을 그려 주세요. 작은 물결은 콕콕 찍어 표현합니다.

9 방금 그린 연노란색의 물결 옆에 250()번으로 진한 색의 물결을 추가하여 그려 주세요.

10 마지막으로 244(◯)번을 사용하여 중앙 부분에 제일 밝은 물결을 그려 바다를 완성합니다.

11 흰 마카펜(▭)을 사용하여 바다의 반짝이는 물결을 표현해 주세요.

12 마지막으로 흰 마카펜(▭)으로 하늘의 중앙에 동그란 해를 그려 완성합니다.

양귀비 꽃밭

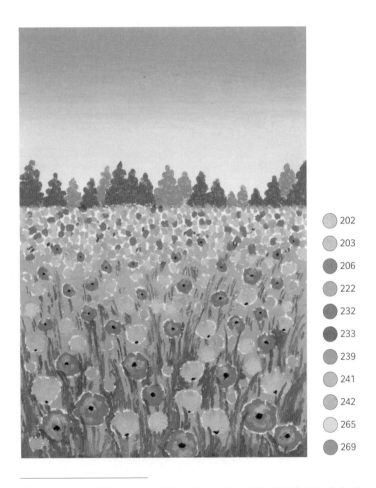

○ 202
○ 203
● 206
○ 222
● 232
● 233
● 239
○ 241
○ 242
○ 265
● 269

명화 같은 그림입니다. 이 그림의 포인트는 원근법을 활용한 꽃송이의 위
치입니다. 맨 앞 하단의 꽃송이들은 크게, 상단부로 갈수록 멀리 있는 꽃은
작은 점으로 표현해 주세요.

1 222(⬤)번으로 하늘의 윗부분을 칠해 주세요.

2 이어서 265(⬤)번으로 칠해 주세요.

색과 색이
겹치는 부분은
힘을 빼고 얇게
덧칠합니다.

3 키친타월을 사용하여 가로 방향으로 부드럽게 블렌딩 합니다.

4 232(⬤)번으로 지평선을 그은 후 나무들을 크기의 변화를 주어 그려 주세요.

5 269(⬤)번으로 밝은 색의 나무들을 사이사이 그려 주세요.

6 206(⬤)번으로 꽃송이들을 가득 그려 주세요.

☞
시선에서 멀어질수록 꽃송이들을 점점 작게 그려 원근감을 표현합니다.

7 203(⬤)번으로 빨간색 꽃송이에 작은 터치들을 주어 더욱 풍성하게 표현하고, 밝은 귤색 꽃송이들을 가득 그려 주세요.

8 239(⬤)번으로 귤색 꽃송이에 작은 터치들을 주고, 작은 꽃송이들을 가득 그려 주세요.

9 202(◯)번으로 동그란 꽃송이들을 가득 그려 주세요.

10 꽃을 그릴 때 사용한 색들로 풀밭 윗부분에 작은 점을 가득 찍어 멀리 있는 꽃을 많이 그려 주세요. 그리고 241(◯)번으로 풀밭을 반 정도 칠해 줍니다.

풀밭을 칠할 때에 꽃과 색이 섞이지 않게 흰 부분을 조금 남겨 두고 칠하면 좋아요.

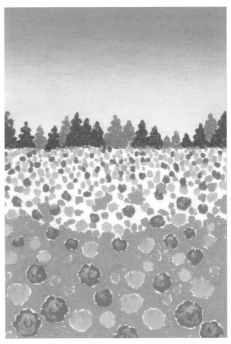

11 242()번으로 나머지 풀밭을 모두 칠해 주세요. 멀리 있는 꽃들 사이에는 작은 점을 찍어 채워줍니다.

👉
확대 그림입니다.

12 233(●)번으로 가까이 있는 풀은 길게, 멀리 있는 풀은 짧게 그려 주세요. 그리고 검정 색연필(➡►)을 사용하여 꽃의 가운데에 작은 꽃술을 그려 완성합니다.

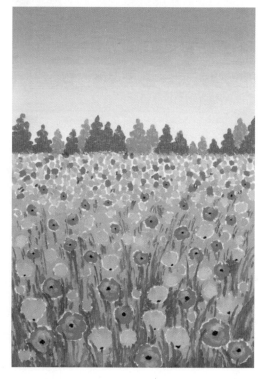

반짝이는 호수의 백조

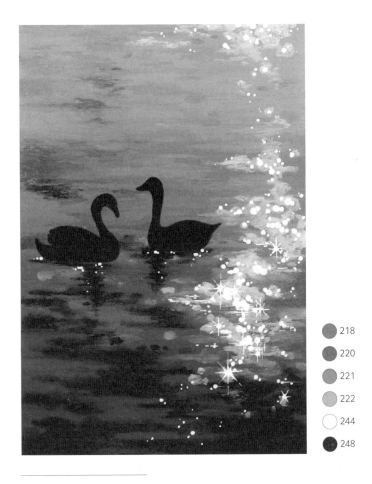

●	218
●	220
●	221
●	222
○	244
●	248

잔잔한 호수의 물결과 빛이 반사되는 동그란 물빛의 표현을 배워 봅니다.
흰 마카펜으로 반짝이는 물빛의 표현을 익혀 보세요. 화려한 작품이 됩니다.

1 하늘의 윗부분부터 222(●)번, 221
(●)번을 차례대로 이어서 칠해 주세요.

👆 색과 색이 겹치는 부분은 힘을 빼고 얇게
덧칠합니다.

3 손가락으로 가로 방향으로 부드럽게
문질러 주세요.

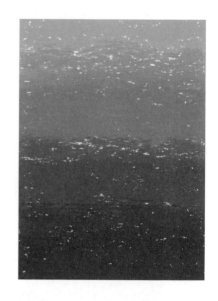

2 218(●)번과 220(●)번을 차례대
로 이어서 칠해 주세요.

4 222(●)번으로 밝은 색의 물결을 그
려 주세요.

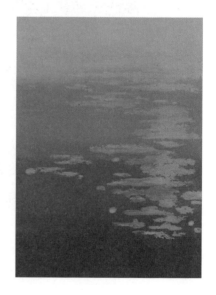

5 221(⬭)번으로 호수의 윗부분부터 중간 부분까지 물결을 더 그려 주세요.

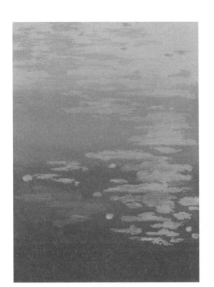

6 220(⬭)번으로 진한 색의 물결을 그려 주세요.

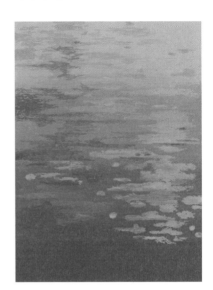

7 248(⬭)번으로 호수의 아랫부분을 중심으로 제일 어두운 물결을 그려 줍니다.

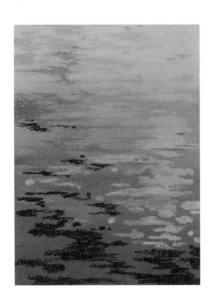

8 면봉이나 찰필을 사용하여 그려 둔 물결을 부드럽게 문질러 주세요.

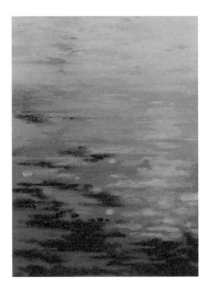

9 244(⬭)번으로 호수의 오른쪽
에 밝은 물결들을 그린 후, 검정 색연
필(━▶)로 백조 두 마리의 실루엣을
그려 줍니다.

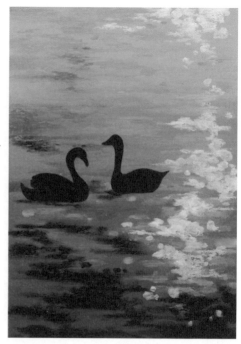

10 248(⬛)번으로 백조의 아랫부분에 그림자를 표현해 주세요.

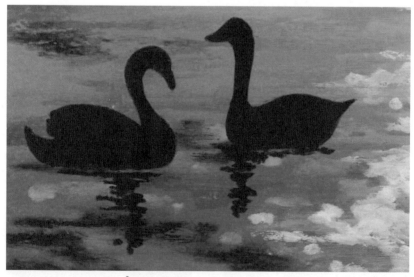

👆 부분 확대한 그림입니다.

11 흰 마카펜(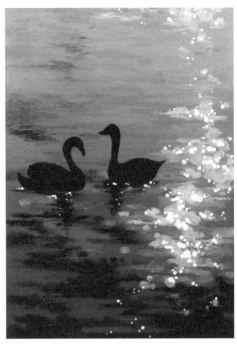)으로 흰 물결 위를 중심으로 반짝이는 동그란 빛들을 가득 그려 주세요.

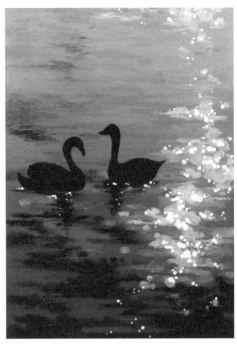

12 이어서 반짝이는 별 모양의 빛들을 그려 완성합니다.

☞ 반짝이는 별 모양은 크기의 변화를 주어 지루하지 않게 표현합니다.

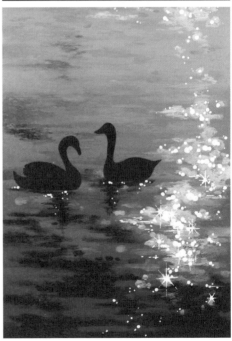

취미생활의 시작!
도서출판 큰그림과 함께하세요.

하루 한 그림
오늘은
오일파스텔

 조용한 오리 _ 김지은 지음

드로잉 공작소

김정희 지음

Dream Love, Coloring Studio

사랑을 꿈꾸는
컬러링 공작소

김정희 지음